U0003398

康謳

【樂林山中一牧者】

contents 目次

生命的樂章　任重道遠樂牧人

靈感的律動 豐沛交響的樂章

創作的軌跡 耕筆書樂傳後世

附錄

台灣音樂「師」想起

　　文建會文化資產年的眾多工作項目裡，對於為台灣資深音樂工作者寫傳的系列保存計畫，是我常年以來銘記在心，時時引以為念的。在美術方面，我們已推出「家庭美術館—前輩美術家叢書」，以圖文並茂、生動活潑的方式呈現；我想，也該有套輕鬆、自然的台灣音樂史書，能帶領青年朋友及一般愛樂者，認識我們自己的音樂家，進而認識台灣近代音樂的發展，這就是這套叢書出版的緣起。

　　我希望它不同於一般學術性的傳記書，而是以生動、親切的筆調，講述前輩音樂家的人生故事；珍貴的老照片，正是最真實的反映不同時代的人文情境。因此，這套「台灣音樂館—資深音樂家叢書」的出版意義，正是經由輕鬆自在的閱讀，使讀者沐浴於前人累積智慧中；藉著所呈現出他們在音樂上可敬表現，既可彰顯前輩們奮鬥的史實，亦可為台灣音樂文化的傳承工作，留下可資參考的史料。

　　而傳記中的主角，正以親切的言談，傳遞其生命中的寶貴經驗，給予青年學子殷切叮嚀與鼓勵。回顧台灣資深音樂工作者的生命歷程，讀者們可重回二十世紀台灣歷史的滄桑中，無論是辛酸、坎坷，或是歡樂、希望，耳畔的音樂中所散放的，是從鄉土中孕育的傳統與創新，那也是我們寄望青年朋友們，來年可接下

傳承的棒子，繼續連綿不絕的推動美麗的台灣樂章。

　　這是「台灣資深音樂工作者系列保存計畫」跨出的第一步，逐步遴選值得推薦的音樂家暨資深音樂工作者，將其故事結集出版，往後還會持續推展。在此我要深謝各位資深音樂家或其家人接受訪問，提供珍貴資料；執筆的音樂作家們，辛勤的奔波、採集資料、密集訪談，努力筆耕；主編趙琴博士，以她長期投身台灣樂壇的音樂傳播工作經驗，在與台灣音樂家們的長期接觸後，以敏銳的音樂視野，負責認真的引領著本套專輯的成書完稿；而時報出版公司，正也是一個經驗豐富、品質精良的文化工作團隊，在大家同心協力下，共同致力於台灣音樂資產的維護與保存。「傳古意，創新藝」須有豐富紮實的歷史文化做根基，文建會一系列的出版，正是實踐「文化紮根」的艱鉅工程。尚祈讀者諸君賜正。

行政院文化建設委員會主任委員　陳郁秀

認識台灣音樂家

「民族音樂研究所」是行政院文化建設委員會「國立傳統藝術中心」的派出單位，肩負著各項民族音樂的調查、蒐集、研究、保存及展示、推廣等重責；並籌劃設置國內唯一的「民族音樂資料館」，建構具台灣特色之民族音樂資料庫，以成為台灣民族音樂專業保存及國際文化交流的重鎮。

為重視民族音樂文化資產之保存與推廣，特規劃辦理「台灣資深音樂工作者系列保存計畫」，以彰顯台灣音樂文化特色。在執行方式上，特邀聘學者專家，共同研擬、訂定本計畫之主題與保存對象；更秉持著審慎嚴謹的態度，用感性、活潑、淺近流暢的文字風格來介紹每位資深音樂工作者的生命史、音樂經歷與成就貢獻等，試圖以凸顯其獨到的音樂特色，不僅能讓年輕的讀者認識台灣音樂史上之瑰寶，同時亦能達到紀實保存珍貴民族音樂資產之使命。

對於撰寫「台灣音樂館—資深音樂家叢書」的每位作者，均考慮其對被保存者生平事跡熟悉的親近度，或合宜者為優先，今邀得海內外一時之選的音樂家及相關學者分別為各資深音樂工作者執筆，易言之，本叢書之題材不僅是台灣音樂史之上選，同時各執筆者更是台灣音樂界之精英。希望藉由每一冊的呈現，能見證台灣民族音樂一路走來之點點滴滴，並為台灣音樂史上的這群貢獻者歌頌，將其辛苦所共同譜出的音符流傳予下一代，甚至散佈到國際間，以證實台灣民族音樂之美。

承蒙文建會陳主任委員郁秀以其專業的觀點與涵養，提供許多寶貴的意見，使得本計畫能更紮實。在此亦要特別感謝資深音樂傳播及民族音樂學者趙琴博士擔任本系列叢書的主編，及各音樂家們的鼎力協助。更感謝時報出版公司所有參與工作者的熱心配合，使本叢書能以精緻面貌呈現在讀者諸君面前。

國立傳統藝術中心主任 柯基良

聆聽台灣的天籟

音樂，是人類表達情感的媒介，也是珍貴的藝術結晶。台灣音樂因歷史、政治、文化的變遷與融合，於不同階段展現了獨特的時代風格，人們藉著民俗音樂、創作歌謠等各種形式傳達生活的感觸與情思，使台灣音樂成為反映當時人心民情與社會潮流的重要指標。許多音樂家的事蹟與作品，也在這樣的發展背景下，更蘊含著藉音樂詮釋時代的深刻意義與民族特色，成為歷史的見證與縮影。

在資深音樂家逐漸凋零之際，時報出版公司很榮幸能夠參與文建會「國立傳統藝術中心」民族音樂研究所策劃的「台灣音樂館—資深音樂家叢書」編製及出版工作。這兩年來，在陳郁秀主委、柯基良主任的督導下，我們和趙琴主編及三十位學有專精的作者密切合作，不斷交換意見，以專訪音樂家本人為優先考量，若所欲保存的音樂家已過世，也一定要採訪到其遺孀、子女、朋友及學生，來補充資料的不足。我們發揮史學家傅斯年所謂「上窮碧落下黃泉，動手動腳找資料」的精神，盡可能蒐集珍貴的影像與文獻史料，在撰文上力求簡潔明暢，編排上講究美觀大方，希望以圖文並茂、可讀性高的精彩內容呈現給讀者。

「台灣音樂館—資深音樂家叢書」現階段一共整理了蕭滋等三十位音樂家的故事，這些音樂家有一半皆已作古，有不少人旅居國外，也有的人年事已高，使得保存工作更為困難，即使如此，現在動手做也比往後再做更容易。像張昊老師就是在參加了我們第一階段的新書發表會後，與世長辭，這使我們覺得責任更為重大。我們很慶幸能夠及時參與這個計畫，重新整理前輩音樂家的資料，讓人深深覺得這是全民共有的文化記憶，不容抹滅；而除了記錄編纂成書，更重要的是發行推廣，才能夠使這些資深音樂工作者的美妙天籟深入民間，成為所有台灣人民的永恆珍藏。

時報出版公司總編輯
「台灣音樂館—資深音樂家叢書」計畫主持人　林馨琴

台灣音樂見證史

今天的台灣，走過近百年來中國最富足的時期，但是我們可曾記錄下音樂發展上的史實？本套叢書即是從人的角度出發，寫「人」也寫「史」，勾劃出二十世紀台灣的音樂發展。這些重要音樂工作者的生命史中，同時也記錄、保存了台灣音樂走過的篳路藍縷來時路，出版「人」的傳記，亦可使「史」不致淪喪。

這套記錄台灣音樂家生命史的叢書，雖是依據史學宗旨下筆，亦即它的形式與素材，是依據那確定了的音樂家生命樂章——他的成長與趨向的種種歷史過程——而寫，卻不是一本因因相襲的史書，因為閱讀的對象設定在包括青少年在內的一般普羅大眾。這一代的年輕人，雖然在富裕中長大，卻也在亂象中生活，環境使他們少有接觸藝術，多數不曾擁有過一份「精緻」。本叢書以編年史的順序，首先選介資深者，從台灣本土音樂與文史發展的觀點切入，以感性親切的文筆，寫主人翁的生命史、專業成就與音樂觀、性格特質；並加入延伸資料與閱讀情趣的小專欄、豐富生動的圖片、活潑敘事的圖說，透過圖文並茂的版式呈現，同時整理各種音樂紀實資料，希望能吸引住讀者的目光，來取代久被西方佔領的同胞們的心靈空間。

生於西班牙的美國詩人及哲學家桑他亞那（George Santayana）曾經這樣寫過：「凡是歷史，不可能沒主見，因為主見斷定了歷史。」這套叢書的音樂家兼作者們，都在音樂領域中擁有各自的一片天，現將叢書主人翁的傳記舊史，根據作者的個人觀點加以闡釋；若問這些被保存者過去曾與台灣音樂歷史有什麼關係？在研究「關係」的來龍和去脈的同時，這兒就有作者的主見展現，以他（她）的觀點告訴你台灣音樂文化的基礎及發展、創作的潮流與演奏的表現。

本叢書呈現了近現代台灣音樂所走過的路，帶著新願景和新思維、再現過去的歷史記錄。置身二十一世紀的開端，對台灣音樂的傳統與創新，自然有所期

待。西方音樂的流尙與激盪，歷一個世紀的操縱和影響，現時尙在持續中。我們對音樂最高境界的追求，是否已踏入成熟期或是還在起步的徬徨中？什麼是我們對世界音樂最有創造性和影響力的貢獻？願讀者諸君能以音樂的耳朵，聆聽台灣音樂人物傳記；也用音樂的眼睛，觀察並體悟音樂歷史。閱畢全書，希望音樂工作者與有心人能共同思考，如何在前人尙未努力過的方向上，繼續拓展！

回顧陳主委和我談起出版本套叢書的計劃時，她一向對台灣音樂的深切關懷，此時顯得更加急切！事實上，從最初的理念，到出版的執行過程，這位把舵者在繁忙的公務中，始終留意並給予最大的支持，並願繼續出版「叢書系列」，從文字擴展至有聲的音樂出版品。

在柯主任主持下，召開過數不清的會議，務期使得本叢書在諸位音樂委員的共同評鑑下，能以更圓滿的面貌與讀者朋友見面。

文化的融造，需要各方面的因素來撮合。很高興能參與本叢書的主編工作，謝謝諸位音樂家、作家的努力與配合，「時報出版」各位工作同仁豐富的專業經驗，與執著的能耐。我們有過日以繼夜的辛苦編輯歷程，當品嚐甜果的此刻，有的卻是更多的惶恐，爲許多不夠周全處，也爲台灣音樂的奮鬥路途尙遠！棒子該是會繼續傳承下去，我們的努力也會持續，深盼讀者諸君的支持、賜正！

「台灣音樂館—資深音樂家叢書」主編　趙琴

【主編簡介】
加州大學洛杉磯校部民族音樂學博士、舊金山加州州立大學音樂史碩士、師大音樂系聲樂學士。現任台大美育系列講座主講人、北師院兼任副教授、中華民國民族音樂學會理事、中國廣播公司「音樂風」製作·主持人。

孜孜不倦的音樂教育家

《大陸音樂辭典》是我在求學期間最重要的一冊音樂工具書，當時音樂相關科系的學生幾乎人手一本，它比王沛綸早先出版的《音樂辭典》在內容上顯得更為豐富，解說詳盡，深得眾人喜愛。每當查閱資料時，因辭典本身頗具份量，必須雙手捧書，「康謳主編」四字總是率先映入眼簾。對於能完成這項巨著的主編者，我素來敬佩有加，但「康謳」這個名字別具藝術氣質，總以為是外國學者的譯名，不然便是國內某音樂學者的筆名，只因不欲影響查閱工作也就未予探究，直到進入臺北師專就讀後，方才知道這位鼎鼎大名的「康謳」，乃是「北師」音樂科退休的知名教授。

隨著課業需要，經常必須跑圖書館尋找資料，九○年代以前台灣音樂相關出版品並不多，北師狹窄的書櫃巷道內，可供參考書籍很少，然而，康教授主編、翻譯與撰寫的書籍倒是蒐集完整，成了同學們最佳的參考資料，特別是講述樂理知識的《樂學通論》，以及他費盡心思研究完成的和聲學相關書籍，均是課堂以外，學生自修時的重要讀物。另外，讓師範生和音樂教師受益最大的，應該要算是音樂教材教法的書籍，他的《音樂教材教法與實習》和《音樂教學法論叢》，是音樂教師的教學法寶，更是學生撰寫報告不可或缺的理

論依據。

　　無疑地，康謳教授對於台灣音樂教育發展，有著不可抹滅的影響。然而，在他人生奮鬥過程中，幾經遭受戰爭洗禮，磨鍊出百折不撓、越挫越勇的個性；而由他主導的北師音樂科，也成為台灣音樂師資培育的搖籃，他在北師辛勤耕耘成果，牽繫著台灣音樂教育的發展；而他領導的作曲家團體，更是台灣音樂家跨出海峽的先聲，為日後國際交流奠定穩固的基礎。

　　原以為要與年近九旬、遠在加拿大的康教授見面是一件不容易的事情，沒想到他在二○○○年五月受邀來台舉辦作品發表會「康謳樂展」，且更令人興奮的是，我在中央大學研究所的指導老師曾瀚霈教授，即是康老的學生，承蒙曾教授特為引薦，終能有幸與久仰大名的康教授認識，繼而促成溫哥華的訪談之行。

　　康教授待人和藹親切，主動提供房間給筆者，在他無微不至的照顧下，有如身處自家，舒適而自在。其家中除寒暑假兒孫們回來團聚外，平日生活起居都靠自己打理。生性好學的他，語言上雖已能應付生活所需，但仍覺得不足，共花了八年時間取得「移民英語高級班」證書；為了解決其「行」的問題，他以高齡考取駕照；而其

不落人後的學習精神，緊追時代腳步，不但學習使用電腦，更利用作曲軟體進行創作，著實讓晚輩佩服不已。在與康教授相處期間，筆者有幸能親炙他的教導，從而認識中國到台灣的音樂發展概況，更從日常生活的言行，體會到何謂謙謙君子、何為學者風範，亦瞭解這位成就名山事業的音樂教育家，其一生無畏風雨、積極進取，終能望重仕林的成功之道。

　　本文得以完成，承各位教授與先進們撥冗參與協助，在此深表謝忱：康謳教授的口述歷史、提供文件、資料、照片，康美鳳教授蒐集門生的「學生回憶」與「小故事」，申學庸教授、廖年賦教授、戴金泉教授、馬水龍教授、游昌發教授百忙之中接受訪談，王巧明老師參與提供意見，以及邱垂堂教授、鄭心梅教授、陳昭良老師、徐松榮老師、范振義老師、楊欣心老師、溫英樹老師、康明玉老師……等先進提供寶貴的「小故事」。在「嚴重急性呼吸道症候群」（SARS）蔓延之際，部分圖書館禁止外賓入內查詢資料，還必須感謝國北師鄭兆珊同學協助翻拍資料照片，使筆者能趕上交稿期限，達成任務。

<div align="right">游添富</div>

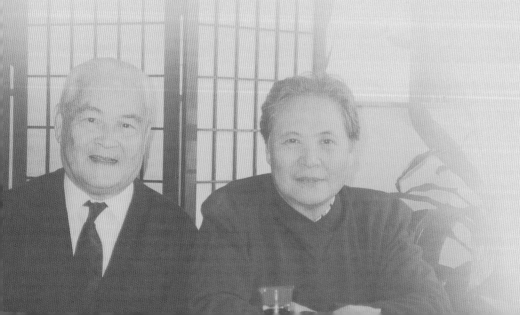

Mr. Kang Ngou

生命的樂章

任重道遠
樂牧人

棉布商賈的幼子

　　無情戰火總爲人類帶來恐怖與毀滅性厄運，生活在今日安樂富足的我們能有多少體會？除了接受報章雜誌、電視媒體提供種種血腥暴力的圖片與影像報導外，這些猶如電影情節般的畫面，到底能給予人們多少的生命意義啓示（省思）？無疑地，只有身歷其境的人可以獲致更深刻的體會，只有當事人的身上才能挖掘潛藏於心的眞實面貌。康謳這位歷經多次兵禍險阻的音樂教育家，在他年少刻苦的環境中，立定志向、奮發圖強終至功成名就的過程，實在值得青年學子們作爲觀照學習的對象。

　　一九一四年的三月十五日，康謳生於福建省長汀縣城區水東街。在古意盎然的縣城裡，到處散發著古色古香的氣息，這裡雖是騷人墨客把酒對談、閒情詩賦的最佳所在，然而，對康謳而言，這個民風純樸的故土，埋藏著許多讓他刻骨銘心的童年回憶。

【古城、汀江、臥龍山】

「一川遠匯三溪水，千嶂深圍四面城」

——宋朝汀州太守陳軒

　　長汀縣，位於福建省西面，擁有龍山白云、朝斗煙霞、云

驤風月、霹靂丹灶、拜相青山、寶珠晴嵐、蒼玉古洞、通濟瀑泉等「八景」，和汀江龍門、官坊奇洞、歸龍凌空、大悲觀日、東華翠嶂、虎忙天池、龍嶂云峰、葉花古庵、西嶺松濤、烏石龍潭、麗礁虹輟、白漚映碧等「十二勝」，自古富有盛名。而此地因介於閩、粵、贛三省交界山谷陡絕的盆地中，依山（臥龍山）傍水（汀江），是個山青水秀的好地方。除了好山好水外，長汀也是悠久古城，四千年前是古越族活動棲息之所，自盛唐以來，汀州更是以客家先民集中的行政區域，爲福建省客家人最主要聚居處所，也是政治、經濟、文化的中心，人文鼎盛。

康謳的父親康懷驤（字德純，1876-1941），在老家長汀縣

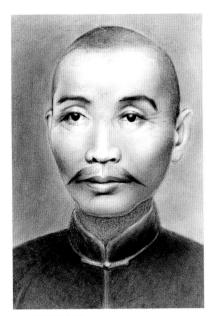

▲ 父親康懷驤。

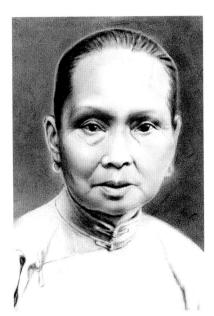

▲ 母親巫麗容。

城水東街開了一間織棉、織布的工廠，同時也兼營食鹽雜貨等買賣，平日樂善好施、熱心助人，擔任當地同善社的社長，街坊鄰居眼中的大好人。母親巫麗容（1878-1954）出身書香世家，既端莊賢淑且勤儉持家，是典型能幹的傳統婦女。夫婦倆觀念保守，如同傳統中國人觀念一樣，「子孫滿堂」也是他們眼中福氣的象徵，共育六男四女，但因惡劣衛生環境與落後醫療設施，竟奪走其一子三女的生命。[1]

五姊長康謳十歲，很早即遠嫁離家四、五十里的鄉鎮，當時社會風氣普遍重男輕女而未加重視，家人對她印象已模糊，名字也不清楚。康謳與四位兄長關係較為密切，他們依序是康評、康詡、康譯、康讚（1908-1990），兄長們的年紀與康謳有一段差距。

康謳排行第九，出生時因母親還有兩歲的八哥要照顧，所以將他送往奶媽家。四歲以後，奶媽的家人經常帶他出外捕魚，因此常有魚可吃，也練就吃魚不怕魚刺的本事。直到六歲，才回家和父母一起生活。他常身著棉布衣褲、鞋襪，寒冬季節則穿短掛、長袍，頂上戴著瓜皮小帽，十足討人歡喜。

由於家中人口多，早餐得分批用膳，上學、上班者先用餐，媽媽、嫂嫂們第二批進食，最後輪到的則是幫工與管帳人員。除了初一、十五（所謂打牙祭）有肉有魚可享用外，平日只提供青菜、蘿蔔、鹹菜、鹹豆干等，當時每人都有雞籠養一隻母雞，所生雞蛋得自行保管，需要時，可憑個人喜好料理「蒸冰糖蛋」或「炒蛋」，生活十分愜意自在。

註1： 男女一齊排行原是大姊、二哥、三姊、四哥、五姊、六哥、七哥、八哥、九是康謳、十妹。其中大姊、三姊、八哥、十妹死於夭折。

十歲左右，母親開始規定他負責買菜工作。每日清晨，自家門口都會有許多「菜擔子」經過，他必須選購蔥、薑、青菜、水果、豆腐、魚蝦等，任務完成才用早餐，隨後才上學。這種訓練，讓康謳見識到不少社會現象，也讓他懂得許多人情世故。

接著，四哥（原排行第七）康讚考上中央大學中文系，因學費過高，父母親並不贊成入學，命令他回鄉，但准許攜帶一件喜歡的東西歸來，康讚便攜回風琴一台，這件樂器恰好給予康謳接觸音樂的大好機會。

四哥愛琴惜琴卻很少彈奏它，倒是康謳雖不懂演奏法，卻被這大型「玩具」所深深吸引，在其雙手一陣大膽摸索後，右手竟也連成了簡單的旋律，信心大增的他因此鳩占鵲巢霸著風琴不放，家人見他樂在其中本不以為意，但在狂亂試探過程中，片片段段「旋律」接二連三不斷地產生，絲毫沒讓人有喘息機會，家人個個心跳加速、呼吸窘迫，大感吃不消。長輩們雖生氣卻也不忍抹煞孩子興致，但私下則愛嘀咕責怪其名「謳」字取得不好，任誰也沒想到這個每天給家人疲勞轟炸的小子，日後竟成為知名音樂家。

康讚愛樂，他有幾位朋友對於傳統戲曲特別偏好，經常會到家中拉胡琴唱京戲，這種娛樂方式在民初中國大街小巷隨處可見，是老百姓生活的一部分，但康謳除了喜愛欣賞演唱、演奏外，特愛隨音樂哼上幾句，這不自主的哼哼唱唱更成了他排解苦悶、消遣自娛的慣用方式。因此，康謳從小即對風琴與京

戲抱著相當程度喜愛，這種中西式樂器的音響交會，早在他童年期家中即已發生。

【紛擾時局　多災多難】

康謳出世未滿四個月，歐陸即爆發第一次世界大戰，此時，不僅全球各地飽受戰火威脅，中國自清朝開始即一直處在內憂外患陰影之中。

然而，長汀這個山城，是「攻守皆宜」的軍事要塞，大小戰役似乎總少不了它。

一九二○年以後，軍閥彼此交相廝殺，槍砲聲震撼了這座美麗縣城，熱鬧的街頭頓時陷入一片死寂，街坊鄰居全都躲入家裡，絲毫不敢跨越家門一步。康謳一家人為了躲避槍砲威脅，父母親令全家大小通通集中到房屋的大廳裡，四周掛上五、六床被褥，不分老幼全部平躺在地上，大人們屏氣凝神注意周圍動靜，小孩感染了不尋常氣氛而不敢喧鬧。這種紛擾情形維持了七、八年之久。

一九二八年，共產黨員張鼎承和鄧子恢一起領導龍岩、永定和上杭等縣的農民暴動，並建立閩西革命根據地；緊接著在一九二九年三月十四日，毛澤東與朱德率領共軍戰敗國民黨郭鳳鳴部隊於長汀，並將司令部、政治部駐紮此地。

此時人心不穩，地痞流氓大肆蠢動，老百姓還得經常性供應軍餉，像康懷驤這般殷實商人根本無法營業，於是康謳被迫轉學至潮州。從長汀到潮州要乘坐木船，此船小而輕，在江上

歷史的迴響

中國自清朝即屢遭列強侵略，民不聊生，民國以後仍是外患內憂，外有日、俄帝國覬覦，內則軍閥割據、國共內戰、戰役慘案頻傳。自一九一七年督軍團叛變至一九二八年北伐成功以前，各派系軍閥爭權奪利混戰不已；一九二八年至一九三四年則是國共分裂的局面。

行走相當不穩，危險性很高，中途還必須通過很多險灘，有幾次康謳差點落水，要不是憑藉著掌舵人的真本事，恐怕很難化險為夷，衝出這鬼門關，當地人還誇稱船家是「紙船鐵舟（艘）公」。這次經驗讓他見識到何謂人定勝天，並領悟出人在身處危難中，必須勇往直前、克服困難，方能成功的道理。

本來男兒志在四方，在人生奮鬥的道路上各奔前程，兄弟碰面的機會已不多，更何況這兵荒馬亂的時代裡，要見面更是談何容易。擁有北京大學電機系文憑的大哥康評，原本在電力公司服務，後因國、共兩黨敵對局勢趨緊，不但公司被毀，也被迫逃亡，音訊遂告中斷。二哥康詡留在家鄉經商，生活堪稱無慮。一九三○年，當學醫的康譯赴上海法醫研究所工作時，康謳即隨其到上海濱海中學就讀，因此他和三哥相處時間較長。後來中日戰爭爆發，兩人都逃難到重慶，抗戰結束後，共黨威勢日漸擴大，國民政府渡海來台，康譯因上海事情耽擱而未能及時赴台。四哥康讚後來上文學院就學，而沒有聽從父母勸說，廣州大學中文系完成學業後，應聘往泰國，在華僑成立的黃魂中學擔任教務主任一職。

康謳離開大陸前，兄弟們各分東西，來台以後更沒有接觸機會。當時兩岸政情長時間處於敵對狀態，僅靠偶爾書信往返聯繫感情。一九八八年康謳曾持加拿大護照赴大陸探親，大約一個半月返鄉旅程中，有著很深的感觸和遺憾（大、二、三哥皆已去世），但終究已達成他多年心願──祭拜祖先與探視親人。

【藝文園丁 四位千金】

　　康謳的夫人葛琳，河北省樂亭縣人，一九四四年他倆於重慶結婚後，育有四位千金：康虹麗、康美鳳、康綠島、康幼琳。

　　年紀小康謳五歲的葛琳，家學淵源頗深，祖父是清朝翰林，父親是教育家，因此能獲良好栽培，具有紮實國學基礎。北京師範大學國文系畢業後，曾在重慶、上海的中學任職，來到台灣先後服務於臺北市立第一女中、台北市立師範專科學校、並曾兼任輔仁大學圖書館學系與淡江大學教育資料系教授。在教育界耕耘三十多年的她，對中國文學的教育與推廣作出了很多的貢獻，課餘之時，也對歌詞創作深感興趣，並將其作品全數交由康謳譜曲，這種「夫唱婦隨」的方式，在杏壇與

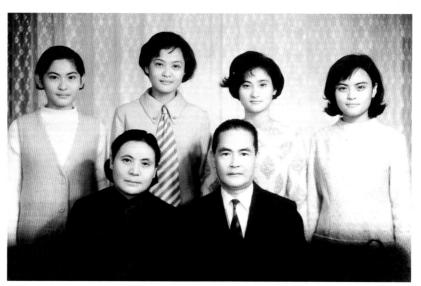

▲ 康謳夫婦與四位千金，攝於1970年春。

樂界受到眾人稱羨。

葛琳退休後曾有十五年的時間度過安詳平靜的生活。除了先後寫過五十多張篆體百壽文與完成多首詩作《比翼之歌》等；也曾陪同康謳每年一次參加歐洲（英、法、德、奧、義）、美國（紐約、波士頓、加州等）、日本、韓國等多地的觀光旅遊活動，以增加見聞。但自一九九五年起，健康狀況漸趨退化，至二

▲ 葛琳在兒童文學研究上鑽研多年。

○○○年五月她因腸阻塞住院治療，七月時病況加重，康謳每天到「溫哥華綜合醫院」照料，女兒們也趕赴醫院輪流看護。七月中旬她已不太能回答親人問話，無法吞嚥食物，醫生建議家屬放棄身受病魔煎熬的她。但親情總是最難割捨的，更何況還有一線生機，這對曾共患難的「烽火佳人」感情是何等綿密，康謳不忍心自行決定妻子生命去留，經舉行緊急家庭會議後，家人們堅持希望醫院採人道立場，尊重生命。於是醫生自其腹部開孔，以食管插入胃部，每日三次灌流體食物以維持葛琳生命。[2]

這段時間，康謳原先規律作息受限制而更改，他每日早上十一點開始煮飯、用餐，接著午睡，下午一點鐘搭公車至醫院，接替女兒的看護工作，直到晚間七點才回家，用餐沐浴

註2： 此間，筆者正寄宿在康謳寓所進行訪談，本想親赴醫院探視葛琳教授，但經康謳說明病況後作罷。7月13日他從醫院回來，向筆者提到葛琳不樂觀的病情與家人開會決定的詳細經過。

後，一天可用的時間所剩無幾，既定活動皆被迫停擺。

期間，在與康謳實際接觸過程中，著實讓筆者由衷感佩，對這位慈眉善目的長者有著更進一步認識，特別是在他一向開朗樂觀的生活態度中，表情行為並不易察覺其難言之隱，只有在言談中可感受到其焦慮不安的心境，那種對於老伴的關懷照顧，內心總是那麼地擔憂，卻又不輕易出口，鶼鰈情深真是令人欽羨。

二○○○年九月二十七日，葛琳因腎衰竭病逝於加拿大的本拿比市（Burnaby），享年八十二歲，經親友決定，於十月七日（星期六）上午十一時在本拿比聖德肋撒天主教堂（ST. Theresa Parish）為她舉行追思彌撒，隨即安葬在森林墓園（Forest Lawn, 3789 Royal Oak Avenue, Burnaby）。

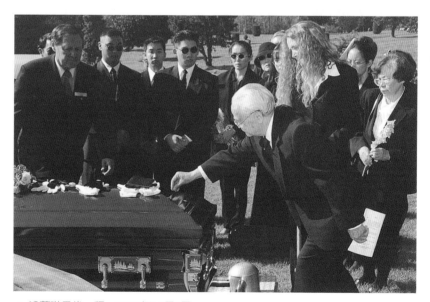

▲ 送葛琳最後一程，2000年10月7日。

康謳夫婦倆長期擔任音樂與文學的教學工作，堪稱為「藝文園丁」，四位女兒在濃郁的音樂與文學氣氛環境下成長，免不了受到父母影響，在他們長期薰陶下都沾染了濃厚的藝文氣息。

夫妻倆對於孩子們呵護備至，均能獲得良好教育。康謳從未限制他們發展，而是依其個人興趣選擇方向，雖然他們並未全傳承父親衣缽，然而都有很深的音樂素養。姊妹們曾協助父親音樂出版事務：《大陸音樂辭典》的編譯群包括葛琳、四千金、以及女婿汪育理（康綠島之夫）與盧定平（康幼琳之夫）；康謳負責籌劃的《世界音樂叢書》中，康美鳳負責翻譯《對位法》（原名Counterpoint）、康綠島和汪育理則合譯《音樂欣賞》（原名A Design for Listening）。

長女康虹麗是台灣大學歷史系、中國文化學院歷史研究所碩士班畢業，有八年學習鋼琴的基礎。曾任國史館編譯、文藻女子專科學校講師、高雄市立女子高級中學教師二十五年，現已退休，移居美國。著有論文：〈梁任公的新史學和柳翼謀的國史論〉。[3]

二女兒康美鳳，受父親影響最大，高中時代即代表台北市參加全省歌唱比賽獲得優勝，中國文化學院音樂系畢業後，續赴美深造，取得美國天主教大學音樂研究所聲樂演唱碩士及哥倫比亞大學音樂教育碩士、博士學位。曾於美洲大城紐約、費城、華盛頓、溫哥華等舉行獨唱會。費城詢問報樂評指出她是「一位音質優美並極有修養的女高音」。一九九六年隨夫婿齊正

註3：《幼獅學誌》，第10卷第2期，1972年。

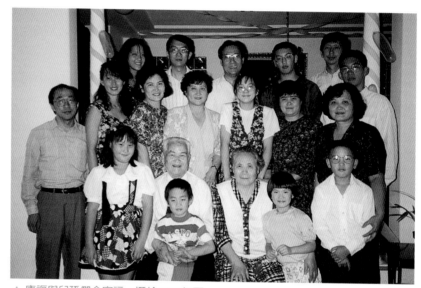

▲ 康謳與兒孫們全家福，攝於1993年夏。

中返台，目前任職於東海大學音樂系暨音樂研究所。著作有
《人聲的奧秘——如何擁有美妙健康的嗓音》等。[4]

　　三女兒康綠島，台灣大學歷史系畢業，美國愛荷華大學歷
史研究所碩士、麻省理工學院政治學博士，曾有五年學習小提
琴基礎。先後任教於美國科羅拉多州立學院、波士頓學院、衛
斯理女子學院。曾獲亞洲基金會、日本電子傳播基金會特種研
究獎助、美國人文科學基金會研究獎助。著作有《李國鼎口述
歷史——話說台灣經驗》等。[5]

　　排行老么的康幼琳畢業於卑詩大學（University of British
Columbia）化學系，自幼受父親薰陶，專攻美聲唱法十餘年，
並完成加拿大皇家音樂院高級聲樂考試。她與夫婿盧定平及音
樂愛好者組織溫哥華漢聲合唱團及遠道合唱團，一九八一年起

註4： 台北，世界文物出
　　　版社，2001年。

註5： 台北縣，卓越文化
　　　事業股份有限公
　　　司，1993年。

在溫哥華中華國語學校（Vancouver Chinese Mandarin School）擔任校長；一九八八年起專任北本拿比中學（Burnaby North Secondary School）教師。近期舉行的演唱會包括「比翼三飛——戀曲之夜」、「歌之饗宴」、「西道小安」、「知音共鳴」等。

　　「遠道合唱團」[6]（Vancouver Chinese Singers）是康謳在加拿大最常接觸的一個合唱團體，他的許多作品透過此合唱團在音樂會上公演，目前康幼琳在此團擔任女高音與指揮。

註6：溫哥華遠道合唱團，是由一群旅居溫哥華且熱愛音樂的中華兒女，於1984年組成。

▲ 溫哥華遠道合唱團演出康謳作品，作曲者起身受到聽眾熱烈掌聲，攝於1992年6月20日。

莘莘學子志業堅

出生在民國初年的康謳，正逢新的國民政府掌權，國內政局尚未穩固，各項事務處於青黃不接的時代，此時新舊體制替換、中西思潮論戰方酣、西式教育逐漸獲得抬頭。嚴格說來，在他出生以前，中國新式教育才剛起步；音樂專業教育其實還未萌芽，而他曾經受過傳統中國教育，後來則接受仿歐的新式教育，當他開始正式接觸西洋專業音樂訓練時，中國音樂教育正處發軔期，因此，他是中國早期自行培養出的音樂家之一。從二十世紀初的中國音樂發展中，可以大致瞭解這些早期音樂家的求學背景與習樂過程的艱苦情形。

【國學啟蒙 音樂體驗】

儘管有許多新式學堂已在北京、上海等大城市建立起來，但大部分地區，人們仍是過著傳統生活方式，所受的教育還是傳統私塾。

一九二〇年，當康謳達上學適齡階段（6歲），父親令他在家中從母舅秀才學習，先讀啟蒙書幼學瓊林，接著是左傳、四書、五經等書籍。同學共有十幾人，都是親友們的子弟，大家每日都要研讀新課文、背誦舊課文，以及練習書法等。老師非常嚴格，手中握有戒尺，稍有頑皮偷懶荒廢課業等情事，隨時

歷史的迴響

一八九四年留學生仍是不能直接專攻音樂。維新運動後，一九〇二年清廷頒布「奏訂學堂章程」，新式學堂紛紛建立，仿歐、日，除文學、外文、數學、理化學外，還有音樂與體育。一九〇四年的「奏訂學堂章程」始規定高等中學以下、平行的師範學堂與實業學堂，要將「歌謠」列入課程。一九〇七年「女子師範學堂和女子小學堂章程」第一次將音樂列入，並以「音樂」課為名稱。一九〇九年男子學校才有音樂課，以「樂歌」稱之。當時三位留日音樂家沈心工、曾志忞與李叔同，分別於一九〇三、一九〇八、一九一〇年回國，帶回日本歌曲，許多是以改編方式出現，甚至有抄襲歐、日歌曲。西式的大專院校則要到一九二〇年以後才陸續成立。

▲ 康謳的三把小提琴由於久未使用，琴身、琴絃、弓毛等處損壞嚴重，攝於2000年7月。

都有挨揍的可能，因此儘管大伙兒平日調皮搗蛋、嘻笑怒罵，但課堂上則必兢兢業業不敢有半點鬆懈。三年學習成效良好，康謳學到不少基礎的國學常識與許多爲人處世的道理，字體則大有進步。

　　雖然，這時已有許多人認爲如此的課程並無用處，要學些務實的課程才能跟隨時代腳步，康謳則不以爲然，反倒認爲中國文化博大精深，不但不能偏廢，更當加以重視，他覺得自己日後寫作所應用到的國學知識、基礎便是在私塾階段所奠定下來的。時勢所趨，私塾教育終被新式學校取代。於是，康謳在

一九二三年轉入鄰近私立新俊小學，當時學生必須通過能力分班考試，以鑑定成績作為判定就學依據，結果他以同等學歷插入四年級就讀。

學校除國文、算數、史地等科目外，也有音樂、體育、圖畫等課程，同學們學得十分起勁。自小即對於聲音、節奏、旋律敏感的康謳，對此音樂課尤其感到興趣，上起課來格外認真，雖然課程只有簡單樂理認識和歌曲教唱，但任課的康篤生老師，奏琴格外動聽，其生動有趣的教學方式，總給予少年康謳在音樂知能上很多啟發，因此他一直都記著這位老師的名字，康謳在六年級畢業以前，被這位與他同姓的康老師教了三年，上音樂課成為最大樂事，音樂興趣益加濃厚。

小學畢業後，康謳於一九二六年考入長汀第七中學初中部，大約唸了一年半，他因國、共兩軍在長汀老家激戰，而被迫離家轉赴潮州金山中學繼續完成初中課程。當時，康懷驤在潮安設有商務聯絡處，他必須經常協助父親整理帳務等生意瑣事。在此地，他遇上一位林姓音樂老師會拉小提琴，美妙動人的琴音縈繞於耳，每每激盪著康謳內心那股對學習音樂的熱情與憧憬，只要音樂響起，他總會不由自主地陶醉音樂之中，手裡宛如握有琴弓般，隨著樂聲大小、高低、快慢在空中上下來回移動，頗能怡然自得。夢境中的他簡直就是一位小提琴演奏家。正因為這種夢幻情景不停地出現在腦海裡，學琴之事已勢在必行，任誰想要阻止都已是不可能的事了。

接著，他隨三哥赴上海，於一九三一年考進濱海中學高中

部就讀。青年期的康謳來到中國最熱鬧繁榮的大城市自然興奮不已，上海市到處散發著五光十色、繽紛絢麗迷人色彩，商店大樓林立、資訊流通迅速、交通發達便利、生活機能健全……等各方面呈現進步繁榮景象，總讓遊客們流連忘返。康謳一想到能在上海欣賞到更多、更高水準的音樂演出，以及在人才濟濟的這裡請到優秀教師指導，讓他雀躍不已、內心為之振奮。

對小提琴情有獨鍾的他，此時再也擺脫不了琴音那般扣人心弦的魅力吸引，他決定不再只當一般聽眾，而要開始付諸行動，夢境的圖像要讓它具體實現，他不停地告訴自己：只要努力不懈地勤練琴，有朝一日，一定有機會當個出色的演奏家。

他開始利用課餘去向當時還是上海音樂院的學生張捨之學小提琴，這段習琴時間大約持續三年，康謳憑其興趣、努力，加上老天眷顧給予聰慧資質，琴藝突飛猛進。就在高中畢業前夕，當同學們都在為未來出路傷透腦筋，康謳的志向未曾變動，明確地鎖定朝音樂一途為方向，遂積極地自修準備理論科目，以便參加這年音樂學校的入學招考，此時為一九三三年。

【上海美專 專業訓練】

北京與上海是中國兩大城市，一為政教中心；一為工商大城，兩者對音樂與教育發展都具備有利條件，特別是上海市，這顆東方明珠，是中外政商名流匯集之所，也是藝術人文薈萃之地，在當時上海已有各式展覽與音樂藝術表演，因此這裡自然地成為音樂發展重鎮。而歐戰爆發後，留在中國的外籍音樂

歷史的迴響

上海公共租界在一九二一年即有管絃樂隊，創辦人兼指揮是義大利鋼琴家兼指揮家梅百器（Maris Paci），一九二五年時，星期六的預演，還免費提供中國學生欣賞。除定期演奏會外，每年冬季有三個月的音樂季演出，於每周日舉行音樂會一次，地點多在上海大光明戲院舉行，夏季也經常舉行露天音樂會，地點多在上海跑狗場舉行。康謳的小提琴教師劉偉佐即曾任該團提琴手。

▲ 上海美術專科學校大門。

註1：當時黃自、吳夢非、劉偉佐、介楚斯斯基等人都曾在多校任教。

家不少，上海市成爲中外音樂人才聚集中心，高知名度音樂家還必須同時在多所學校兼課。[1]

決心將志業鎖定在音樂這條路子的康謳，在一九三三年，依其志願順利考入私立上海美術專科學校（Fine Arts College of Shanghai）音樂組就讀。此校音樂科系成立很早，一九二三年即有「圖畫音樂系」，比此校早先設置的，大概只有吳夢非在一九一九年設立的「上海專修師範學校」和蕭友梅在一九二〇年設校的「北京女子高等師範學校」二校。

因此，康謳的母校是中國自行培養首批音樂家的重要學校，校長則是聲名大噪的藝術家劉海粟。康謳入學前，上海美術專科學校（簡稱上海美專）已是中國培養藝術人才名校。而在音樂組的早期師資，包括劉質平、吳夢非等「上海專修師範學校」的教師，兩人均是李叔同的學生，同具音樂與美術專長，曾與劉海粟等人於一九一九年，共同組織「中華美育會」，並創辦《美育雜誌》。

歷史的迴響

上海美專是中國最著名的藝術學校，師資陣容堅強，包括黃賓虹、姜丹書、黃同、張善孖、張大千、賀天健、張辰伯、潘玉良、龐薰琹、容大塊、許醉侯、蔣兆和、潘思同、劉海若、俞劍華、杜鋭吾、婁師白、馬孟容、謝公展、張玉珍、湯鳳美等中國一流人才，傅雷是教師兼辦公室主任。

　　由於彼此是藝界好友，劉質平於一九二一年受劉海粟之聘，任該校「高師科圖書音樂組」主任，兼教授音樂課程，他在美專執教十年，是音樂組的奠基人，此時上海美專無論在校史、規模、師資陣容與學生人數，均居全國同等學校之冠。音樂組開辦後，學校聘請黃自、賀綠汀、丁善德、譚抒眞、馬思聰、鄭覲文、衛仲樂、湯鳳美、郭志超、宋麗琛、宋壽昌、吳

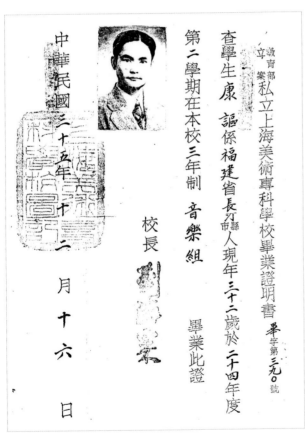

▲ 1935年美專畢業，畢業證書因戰亂遺失，待上海復員後，他於1946年底回母校申請補發。

註2： 柯文輝，《藝術大師劉海粟傳》，台北，錦繡出版，1996年，頁52。

註3： 薛氏1939年畢業，專長聲樂；楊氏1934年隨劉偉佐習小提琴，後入上海音專小提琴仍受教於劉氏；陳氏1929年插班入二年級，主修理論作曲，師事吳夢非與宋壽昌，退學後轉入上海音樂院；江氏也是1929年入學，同樣因退學後轉入上海音專。

註4： 生於1914年，中國知名音樂家，在音樂教學、論文、著作與創作上都有卓越的貢獻。

註5： 與康謳同班的是黃源澧、何漂民、劉瑪俐、吳熙、李思義與一位王姓同學等人。

註6： 曾任中廣管絃樂團指揮、教育部音樂教育委員會社會組主任、國立音樂院實驗管絃樂團團長兼指揮。

夢非、劉偉佐、金律聲等名教授講學。頭兩期畢業四十人，到蘇皖各校任教後反應良好，第三期開始，九個省教育廳來公文預約畢業生，劉校長對此很興奮，但認為對全國來說仍是杯水車薪[2]。而樂壇上幾位知名的音樂家，如薛奇逢、楊文淵、陳田鶴、江定仙[3]等人都曾在此校就讀過，後兩位還名列黃自的「五大弟子」。

上海美專曾一度分設三年制與五年制專科，康謳就讀「三年制」藝術專科，報考學生必須具高中畢業資格，錄取後修業三年，當時學校招考組別，以視覺藝術與音樂表演和創作為主，分成中國畫、西洋畫、圖案、音樂四組，由於招考對象是高中畢業生，一般人都會以音樂科（系）來稱呼。音樂組考試科目是以音樂理論為主，考入後再依興趣選擇主修科目。

康謳就讀美專時，一屆新生人數大約十多人，但在三年學習過程中，陸續有因家裡環境、個人興趣、世俗眼光等原因而辦理轉學、休學和退學的學生，以他的班級為例，最後拿到畢業證書者僅七人。錢仁康[4]、張定和、黃源澧、何漂民是他的同學[5]，但都留在大陸，前台北師專的美術教授孫立群，則是當年上海美專學生中，以跨美術、音樂學科領域來學習的學生。

音樂組除理論作曲課程外，樂器方面他是同時修習小提琴與鋼琴，尤其是小提琴演奏技術培養，是他最關注而努力不懈的項目。求學期間，小提琴先後師事劉偉佐、金律聲[6]與馬思聰，私底下則從介楚斯基（R.W.Gerzowsky）學習。

生命的樂章

劉偉佐在美專任教，也到上海音專教授絃樂，他是中國首屈一指樂團上海工部局管絃樂團的成員。馬思聰一九三一年自法國回國任教，是當時最有名氣的小提琴演奏家。介楚斯基是白俄人，任上海工部局管絃樂團副首席，由於琴藝好，私人學生很多，上海學生談話中英夾雜，基本英語對話是生活必須，因此即使像介楚斯基等外籍教師不會講中文，學生們也會以簡單英語向這些老師請教。康謳曾先後隨湯鳳美、宋麗琛、郭志超學習鋼琴；理論科目如對位法、和聲學、鍵盤和聲、作曲則是接受宋壽昌、吳夢非與黃自的指導。

宋壽昌與吳夢非（1893-1979）都是上海知名音樂教育家，前者著有《伴奏的作法》（開明書店）與《歌謠曲作法》（中華出版），是抗戰以前屈指可數的音樂書籍中，教授作曲的參考資料；後者編輯的《和聲學大綱》（1930年）則是和聲學中最具參考價值的中文書籍。

影響康謳最深的老師是黃自（1904-1938）。黃氏的作品風格典雅精緻，旋律簡潔流暢，結構工整嚴謹，音樂語言初時較爲歐化，但在後來的作品裡，對音樂的民族風格有更爲深入探索，這也給予康謳在音樂創作上許多的啓發。上海在師

時代的共鳴

吳夢非，早年就讀兩級師範學堂，從李叔同學音樂、美術。一九一五年畢業後，在上海、浙江、江西等地教音樂與美術，一九一九年創辦「上海專科師範學校」；發起組織「中華美育會」，任會刊《美育》總編輯；同時擔任《民國日報》「文藝評論」版主編，多方面從事新文化和音樂文化的傳播與教育活動。編有《中華新歌選》（1930年）、《初中樂理教本》（1932年）等十多種音樂教材。所編輯的《和聲學大綱》（1930年）是中國早期和聲學書籍之一。

時代的共鳴

黃自，作曲家、音樂教育家。一九二四年赴美，入歐柏林學院攻讀心理學（公費出國無音樂名額），一九二六年獲文學士學位後，留校學理論作曲與鋼琴課程。一九二八年入耶魯大學習音樂，翌年獲音樂學士學位。回國後任教滬江大學。一九三〇年在國立音專任理論作曲教授兼教務主任。一九三四年與蕭友梅、韋瀚章以「音樂藝文社」名義合編《音樂雜誌》。一九三五年冬，發起創辦「上海管絃樂團」。一九三七年秋，辭教務主任，從事編寫專業音樂教材。一九三八年病逝於上海。任教八、九年中，在介紹西洋近代音樂理論、造就專業作曲人材等方面，做出重要貢獻。

資上雖較不成問題，但可供學生學習研究的專業書籍仍嫌貧乏，加上學生普遍起步慢，所以必須花費更多時間在自己的專業練習上，無論理論或器樂演奏，皆得加倍努力才能得到些許成績。

充滿理想抱負的康謳亦不例外，他每天將大部分時間花在練琴上，有時甚至還超過十個鐘頭，其左下巴因長時間夾琴而磨破皮出血，久之，該皮膚處即生繭，自然而成了習慣，後因手臂痛楚而停止練習，現已二、三十年未拉琴，硬繭便漸漸消失了。

青年期的康謳經過三年的苦學，奠定其音樂專業基礎，終於一九三六年畢業。三〇年代的中國，社會風氣漸開，除名門大戶以外，大部分民眾卻是較為保守的，會選擇音樂科系為攻讀方向的人還是少數。康謳沒有顯赫家世，求學之路也非一路順遂，畢竟父母親是務實重利的，四哥先前欲讀文科即遭反對，因此其音樂之路是靠他排除重重障礙，憑個人堅毅奮鬥精神所走出來。他是中國自行培養出來的首批音樂專業人員，更是社會上迫切需求的人才。

【音專進修 孜孜不倦】

「學海深淵、學無止境」是康謳人生座右銘，他秉著學如不及精神研究學問，因此美專畢業後，還積極地參與兩次進修：一次是拿到美專文憑後，學習上仍感不足，加上受到黃自的吸引，於是，好學不倦的他，於工作同時，再去鄰近「國立

▲ 黃自是影響康謳最深的一位作曲老師。

音樂專科學校」（簡稱上海音專）旁聽理論課程。

「上海音專」是公辦學校，師資與設備都齊全，更有蔡元培鼎力支持，以及蕭友梅與黃自等人掌理校務，因此，學校的學制與課程規劃都能有系統地納入管理。該校大體仿歐美音樂院校，教師幾乎都是留學歸國音樂家，及不少外籍專業人士，儼然已躍居中國最具規模與專業的音樂學校。

康謳對於黃自的和聲作曲課程教授，讚佩有加，非常喜愛他的作品。黃氏的作曲理論與手法也深深地吸引著康謳，在其日後的中國和聲研究與音樂創作中，有許多觀念就是從老師的理論與創作中獲得啟發，進而加以開展的。另一次進修是在一九七一年，他專程趕赴美國茱麗亞音樂院進修一年。

歷史的迴響

上海音專於一九二七年十一月由蕭友梅籌設成立，院內分理論作曲、鍵盤樂器、樂隊樂器、聲樂、國樂五組，除國樂外，全採用德國音樂學校的課程內容，教師則多聘用從歐、美、日等地學成歸國人士以及國外音樂家，如蕭友梅、黃自、黎青主、吳伯超、應尚能、趙梅伯、薩哈諾夫、亞薩可夫、蘇石林、華麗絲……等。畢業的學生都有優異表現，如賀綠汀、丁善德、江定仙、林聲翕、斯義桂……等，這些音樂人才，不但成為日後紛紛設置的音樂院校師資，更左右了中、港、台三地音樂發展，因此被樂界公認為是當時中國最好的音樂學校。

初試啼聲多險阻

　　美專畢業後，康謳在上海市教育局找到工作，原以爲可先藉幾年社會歷練，再找機會大展身手，誰知政局本就不穩的中國，此時再度陷入多事之秋，先是日本侵華引發八年抗戰，抗日勝利後又有國共內戰。康謳在大陸的工作經歷，就是處於中國「內憂外患」背景之下進展的，曾是教育局公務員的他，這段期間的工作範圍，大體是從事教育的一些相關工作爲主。

【首任公職　再次逃難】

　　一九三六年，他在上海市教育局找到工作，獲聘爲音樂視察員與編輯，工作項目包括審查音樂、戲劇等藝文出版品（據康謳指出幾乎都是音樂作品）是否得准出版、演出等，另外，還要負責中、小學的音樂教育輔導工作。由於中日戰爭爆發緣故，教育局工作停擺，而社會局極需協助，教育局的公務員被「併入」社會局工作。

　　一九三七年七月七日「盧溝橋事變」之後，第二次世界大戰亞洲戰區旋即展開。日軍於八月十三日選定上海作爲攻擊目標，藉此進逼首都南京，脅迫中國投降。上海一戰狀況甚爲激烈，雙方死傷慘重。十一月九日中國軍隊決定撤離上海，僅留八百孤軍死守四行倉庫。十二月十二日南京失陷，日軍進行大

屠殺，國民政府只好撤退，初遷武漢再往重慶。

正當松滬戰爭初始之際，擔任公職的康謳被派去「難民救濟委員會」擔任辦事員，協助災民解決困難。後來上海淪陷，抗日份子們紛紛逃難，他與近百人擠上原僅能搭載三十人的小船先至崇明島，再改搭小輪船抵達蘇北，在小旅館苦等了三天，開往漢口的輪船才出現。輪船靠岸後，他直奔武昌親戚家寄宿，並在「湖北省幹部訓練班」的教育處（處長是陶希聖）服務。

【長沙大火　音樂教官】

後來，他接獲上級通知，響應政府禦敵抗敵號召，前往接受基層工作訓練（參加的人員都是大專畢業的知識份子），於是抵達湖南長沙「行政幹部學校」（此時省主席是張治中將軍）受訓。依此單位規定，新進人員必須接受三個月「拿槍」基本軍事訓練，此處主任由民政廳長擔任，結訓後，他被民政廳派至長沙縣擔任「縣政督導員」。

不久，傳聞長沙即將受日軍攻擊，軍民開始撤退，為了不讓敵軍獲取可用資源，長沙防衛司令稟承「焦土抗戰策略」，宣佈放火燒毀全城，民眾只得忍心焚燒自家田園屋舍，以杜絕敵軍前進。

戰亂期間，挑夫難覓，康謳身背毛毯、棉被等日用品，手提重要行李，由於箱子實在太重，他將兩箱私人文件藏在途中某民宅的空房子裡，希望有人可以撿獲，來日有機會尋回，便

匆匆地隨同事數人一起行動。

　　沿途還遇著滿山遍野的傷兵，他們都是從傷兵醫院爬出來的（由於奉令焦土抗戰，要立刻燒掉所有建築物，他們無處可躲的緣故）。逃難途中常遇敵軍轟炸、機槍掃射，他與同伴一夥人，必須隨時躲入水溝或尋找路旁掩蔽物藏身，中途餓了，便以金錢向居民購買食物（當時商店都關閉未營業）。如此步行數日，雙腳底下長起水泡無法行走，於是，他花了一塊銀元請同事代尋轎夫，終能以簡單竹竿綁上竹椅權充轎子抬著他繼續前進，待痛處稍緩，才改持竹竿勉強趕路。

　　一行人走抵車站，只見人山人海未見火車，只好在候車客室「打地舖」。一天一夜後，火車終於到達，但搭車者非常多，必須像沙丁魚似的人擠人，好不容易爬上車，就這樣在整天滴水未進情況下，一路前往目的地寶慶。在這段驚心動魄、備極辛苦的逃難日子裡，因強忍著痛苦與煎熬，此時此地，身心俱疲，在寶慶覓得旅館便倒頭即睡，這個難得安穩的一覺，他足足睡了兩天。

　　休息數日之後，開始寫報告給民政廳，等待上級指派新工作，結果讓他大為失望，覆文竟要他再回長沙，並告知該地已恢復平靜。康謳內心著實不想再走回頭，正處猶豫不決當頭，恰巧，此地隸屬航空委員會航空旅的一個團部正在徵才尋求音樂教官，工作性質是教唱愛國歌曲及處理音樂事務，他便前往應徵，且很快得到回覆，此時是一九三八年前後。

　　好不容易才安頓好自己的生活，回長沙的意願本來就不

高，加上航空旅團部求才若渴，願意預支一、二個月薪水，讓他應急繳付旅館費用及生活瑣費，他也就樂得接受這份工作。擔任音樂教官時，因極盡心力地將上級交代的工作完成，經一段時日努力，績效顯著，位於成都的旅部聽聞此人工作表現極佳，力邀前往旅部任職，康謳見上級賞識，不好拒絕，再加上時局差沒有其他去處，就欣然應允。

正當他搭乘軍車（隨車軍官也有公務要辦）由芝江前往旅部路上，沿途山勢險峻、山路崎嶇陡峭，鄰坐駕駛兵沿途向他報告，近日貴州省境所發生的嚴重車禍，指出這個山谷摔下了幾個師長，那個山頭跌死了幾個團長，直讓一路上受盡顛簸暈眩的他，內心更是忐忑不安。

中途車輛經過重慶，因先前獲知金律聲老師在此地的中央電台任職，乃順道前去拜訪。此時，金老師正在籌組中央廣播電台管絃樂團，聽說康謳目前工作情形沒能發揮所長，而自己新設樂團正缺人手，便加以遊說，希望他能留下來幫忙。康謳自覺音樂教官工作雖然得心應手，但似乎較少發揮機會，兩相比較後，決定留在重慶，但對於航空旅長官盛情與提攜不能忘懷，在魚與熊掌不可兼得情況下，只好放棄前者，下定決心後，他請同行軍官先行前去旅部，他則留在重慶，再寫信向旅部婉謝好意並請辭，信中說明原委希望能得到他們見諒。

【中廣樂隊 實驗樂團】

來到重慶，康謳遇見三哥康譯，內心激動不已，慶幸著兄

弟二人能在這遠離家鄉的內地相逢，在漫天炮火籠罩下，彼此照應。

一九三九年，他加入金律聲教授籌組中央廣播電台管絃樂團行列，團長是金老師，副團長是張洪島，康謳擔任總幹事兼演出組負責人，同時擔任第一小提琴手。稍後，他成為該團副團長，原「總幹事」一職和副團長的工作重疊，遂被取消不再設置。團員中有黎國荃、巫一舟、黃源澧、何漂民……等，此樂團稍後被上級併入到國立音樂院實驗管絃樂團。

一九四○年十一月，國民政府教育部在重慶青木關成立國立音樂院，並開始籌組國立音樂院實驗管絃樂團，成立初期，先後由吳伯超、金律聲擔任團長兼指揮，張洪島、康謳任副團

▲ 教育部主辦三大管絃樂團聯合演奏會的演奏人員名單。

長，夏之秋任副指揮，王人藝任小提琴首席，王沛綸任第一小提琴。當時，重慶聚集許多音樂人才，演出水準很高，團員中有李九仙、黃源澧、何漂民、朱崇志、方揚生、周仕璉、宋樂冰、侯樹林……等。

　　一九四一年，在國立音樂院實驗管絃樂團接收中央廣播電台管絃樂隊的過渡期，他被教育部派往音樂教育委員任職。

【編輯幹事　音樂報國】

　　一九三九年四月，當時教育部長陳立夫為了適應戰時實際需要而提倡本位文化，主張「禮樂就是本位文化的兩個輪子，車無輪不行，國家沒有禮樂也不能前進」[1]，因此對「音樂教育委員會」（簡稱「音教會」）重新編組，將會議性的（不辦公的）「音教會」改為常設性的（要辦公的），由教育部次長張道藩任主任委員。

　　九月時，因張主委離開教育部而改由部長陳立夫繼任，並從主委下分設教育、研究、編輯、社會四組，依次由李抱忱、鄭穎蓀、楊仲子、應尚能任主任。

　　一九四一年，改派陳禮江為主任委員，金律聲為社會組主任，熊樂忱為編輯組主任，並加聘楊蔭瀏、曹安和、陳振鐸、陳君琬、康謳為編輯幹事。當時「音教會」各組工作安排是：第一組（教育組）是督導全國音樂教育；第二組（樂典組）主持編作各種典禮音樂；第三組（編輯組）主編教育部的音樂出版物，主要是《樂風》月刊[2]；第四組（社會組）推動全國社

註1：李抱忱，《退而不休集》，台北，見聞文化事業出版有限公司，1977年，頁48。

註2：由教育部音樂教育委員會樂風社編輯發行。1940年1月創刊，先後由繆天瑞、陳田鶴、張洪島、顧獻樑擔任主編，社長為熊樂忱。

歷史的迴響

　　音樂教育委員會成立於一九三四年，教育部為統籌全國之音樂教育工作，特成立了「音樂教育委員會」，最初聘請方東美、王瑞嫻、沈心工、杜庭修、周淑安、唐學詠、黃自、黃建中、趙元任、趙梅柏、蕭友梅、顧樹森十二人為委員，經常開會討論全國樂教的問題，並曾參與教材編審等工作，對於當時的全國音樂教育多所幫助，直到一九三七年中日戰爭開始，國民政府遷都，各委員會因之分散不易集中，工作因而停頓。

會音樂，主要是巡迴合唱團。

「音教會」的繁雜工作，主要是擬定音樂教育機構的新編制、修訂中小學音樂課程標準、調查全國中小學教育情形與各級學校校歌、編輯歌曲選集為各級學校與軍民的歌唱教材，另外，也常舉辦播音教唱以鼓舞民心士氣與推動群眾歌詠運動與音樂演出活動。而四月五日「音樂節」，則是由此會提議交行政院核准，並於一九四四年定為第一屆音樂節。此時的「音教會」對於樂教推動助益很大，康謳認為委員們最值得讚揚的地方是，在抗戰期間，工作人員不論有無給職，都無怨無悔，為推展樂教貢獻心力。

在擔任「音教會」社會組編輯幹事時，康謳協助籌劃了兩次大型音樂演出。它們是由教育部贊助，中華抗日後援會主辦：一次是由中華交響樂團、實驗歌劇院管絃樂團以及國立音樂院實驗管絃樂團組成的「三大管絃樂團聯合公演」；另一次是聯合了二十個合唱團組成的「千人大合唱」。對於這兩次盛大空前演出，能參與「音樂報國」的康謳非常興奮，其中演出所需各方聯繫、場地安排、預演配合、節目單編排、印製等工作，皆是由他負責。

這兩次大型音樂演出，無論從曲目選擇、場地安排等精心策劃，或是三大樂團、千人合唱多樣的組合型式，不僅在戰時別具意義，更在中國音樂史上留下刻痕，這群愛國青年從音樂救國理念出發，以音樂喚醒民族意識、呼籲全國同胞團結、激勵士氣，受到全民熱烈掌聲與肯定。

歷史的迴響

一九四一年，中日雙方戰事升高，日軍慘無人道地攻擊大後方，教育部為了鼓舞民心士氣、展現中國人不屈不撓抗戰精神，並配合抗戰期間全國精神總動員之「力量集中，意志集中」目標，乃舉辦「三大管絃樂團聯合公演」與「千人大合唱」等音樂會。

註3： 1942年1月31日首演於重慶。音樂是按照西洋歌劇形式設計，全劇沒有出現口白，歌唱部分包括有宣敘調、詠嘆調、重唱與合唱；管絃樂器擔任全劇伴奏部分，也包含序曲和間奏曲。

生命的樂章

【指揮歌劇《荊軻》、《紅梅》】

一九四二年，張洪島接到福建省立音樂專科學校（簡稱福建音專）教職聘約，心想康謳是福建人，便邀約一同前往，但他並沒有興趣。張後來也沒有去福建音專，而是於一九四四年，前去四川白沙擔任國立女子師範學校音樂系主任，康謳即接替其副團長職位。當時團員中王沛綸是第一小提手，康謳也曾擔任同樣工作，並且還兼任演出組組長，他們曾協助演出《荊軻》、《紅梅》、《蘇武》、《秋子》等「新型歌劇」，前兩齣由康謳擔任指揮；《秋子》[3] 由王沛綸指揮演出。

這些歌劇的詞、曲、編劇都是國人自行創作，內容則和愛國情操、抗日情懷相關，演出場面感人熱淚、激起觀眾義憤填膺，歡呼聲此起彼落。

《荊軻》是陳田鶴為濟南山東省立劇院所寫，此劇中的音樂，基本上是仿照西洋歌劇的形式，同樣都有序曲、間奏和伴奏；也運用西洋的發聲法來演唱獨唱、重唱與合唱，並且使用西洋管絃樂器伴奏。

《紅梅》乃根據川劇《紅梅記》加以改編而成的四幕十場「新型歌劇」，這是鄭沙梅對川劇音樂進行改革的最初嘗試，一九四五年由凱歌劇社首演於重慶抗建堂，劇中音樂上有突破性

音樂小辭典

「五四」以來逐漸發展形成新型歌劇，具有中國特色的一種綜合了音樂、詩歌、舞蹈等藝術而以歌唱為主的戲劇形式。它借鑑西洋歌劇，又繼承發展我國民族民間音樂（包括秧歌、戲曲等）。為了與我國傳統歌劇、戲曲相區別，通常稱作新歌劇。

《中國音樂辭典》，人民音樂出版社，頁434。

使用，其中將大鼓、皮黃等應用在西方傳統的歌劇形式裡，中西融合使用相當新穎。

【重慶轟炸　烽火佳人】

　　一九四〇年，日軍向重慶進行「疲勞轟炸」，房屋倒塌數萬棟，老百姓疲於奔命、痛苦不堪。康謳目睹一場悲劇：在一次轟炸行動中，市區巨型防空洞避難人數眾多，空氣極差、呼吸困難，爲求自保，民眾失控推擠，竟導致悶死與踩死數千人。而防空洞內潮濕，易引起老人、婦孺染病，哀嚎聲令人聞之鼻酸，卻無可奈何，康謳心愛的小提琴也因潮濕脫膠解體，種種情景讓他憤恨悲痛、終身難忘。正當心情惡劣、氣憤難消之時，一位舉止優雅、氣質非凡的女孩，走進了他的生命世界。

　　原來，康謳在擔任樂團副團長時，曾到政府主辦的「婦女輔導會」教授音樂，

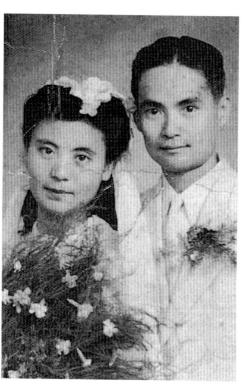
▲ 烽火佳人。

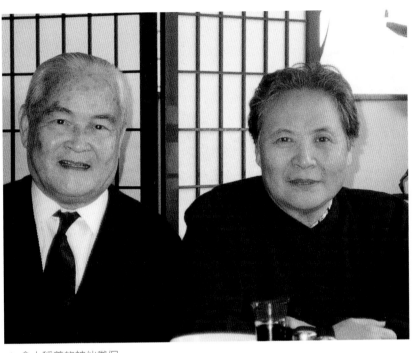

▲ 令人稱羨的神仙眷侶。

從而認識了該會合唱團團員葛琳，後來，他因為理念與長官不合而離開樂團，前往重慶志成中學擔任音樂和國文老師，葛小姐竟也在此校服務，讓他又驚又喜。

葛琳系出名門，從小即接觸過鋼琴等西洋樂器，大一曾是音樂系學生，後因對中國文學熱愛而轉入國文系，在音樂與文學領域，均有著極高的涵養與興趣。或許真是上天巧妙安排，這兩人有著相同命運，不但同是天涯淪落人境遇，興趣上竟也無比地相投，無怪乎！兩人相遇一見如故，他們相處時間總有討論不完的話題：從家鄉到逃難、從音樂到文學、從學生問題到教育理念……彼此互為欣羨對方才氣。

兩人一路從相知相惜而相戀，終於決定步入禮堂。一九四四年七月三十一日他們正式結為連理，介紹人是李抱忱與金律聲，雖是戰時，這對烽火兒女的姻緣，仍能受到眾人祝福，而給予樂界增添幾分溫暖幸福氣氛。

【國共決裂　三次逃亡】

　　一九四五年抗日戰爭勝利，上海隨即復原，康謳偕夫人高興地準備搭船返回。來到候船室的康謳，瞥見停泊碼頭的船身上，清晰地寫著「鴻利」（船名）二字，直覺此名字吉利，能為飽受戰禍所苦的他帶來鴻運，當下決定無論葛琳肚子裡的孩子是男或是女，都以此命名。一九四六年，葛琳在上海市生下長女，即取其諧音「虹麗」為名，對於夫婦倆而言，有紀念與重獲新生的雙重意味。

　　回到上海的康謳，前往原單位社會局謀職，獲得「社會服務處」一份工作，後來，又接任滬濱中學（原名恆茂中學）校長一職，並兼任晉元中學音樂教師。興趣專長所致，他積極籌組上海正聲合唱團，並親任團長與指揮，該合唱團經常舉辦演

▲ 葛琳、胞妹葛逸凡與堂妹葛琪攝於台北，1957 年春。

註4：葛逸凡，《時代、命運、人生》，台中，文學街出版社，2002年，頁11-23。

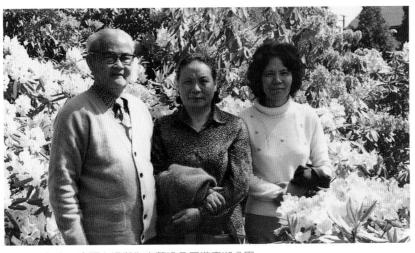

▲ 1986年春，康謳夫婦與作家葛逸凡同遊鹿湖公園。

唱會，受到廣播電台青睞，節目中不定期選播他們演唱的歌曲。

一九四九年年初，他們的二女兒康美鳳誕生。五月時，國民黨處於劣勢，情勢緊張，十七日清晨，葛琳和妹妹葛逸凡匆匆打包簡單行李，兩人右手腕皆繫著皮包，左手各抱著三歲與五個月的女兒攀登軟繩搭上貨輪，離開了上海溫暖的家——這個被砲火摧殘、煙硝味籠罩的戰區。四天後，他們踏上台灣，雖已達安全地區，但葛琳仍不知丈夫下落，一家人心急如焚，引頸企盼丈夫能平安歸來。[4]

康謳因擔任上海市政府要員，受重要公事耽擱，在最後關頭，才在上級安排下，搭乘駐守上海的一位唐姓將軍麾下的軍機來臺。當康謳踏進葛琳在台北的落腳處大門，全家人見到他，驚喜萬分、歡呼不已。

歷史的迴響

一九四五年八月十四日，日本天皇宣佈投降。中國本應大肆慶祝，然內部問題卻越演越烈，國民政府在「馬歇爾調處」失敗後，處境每況愈下，共黨勢力日趨強大，一九四九年五月國民政府軍撤出上海。

芝山樂林勤栽培

康謳一家四口終於在台北團圓了。在此之前，其叔父之子康諒及伯父之孫康澤生[1]在台灣省農林廳山林研究所工作（所長是康謳的一個堂叔），以前他們就曾寫信邀他前來遊玩，沒想到竟會是以逃難方式成行。

為求生活儘早安定，康謳開始尋找工作。幸運地，從親友口中探知台北師範學校（早期稱為芝山岩學堂）才剛設立音樂師範科，正在徵聘教師，他即前往求職，順利獲校長唐守謙[2]聘書。

「北師」音樂科是康謳徹頭徹尾一心一意努力經營的地方，亦是其安身立命之地，所有事業開展，都是以此作為根據地，這段時間他曾到國立藝術專科學校任教，亦曾出版過書籍、創作樂曲、參與樂團演奏、籌設音樂家組織等，都是在這段時間完成的。

註1： 一位任秘書；一位任專員。

註2： 福建省蒲田人，美國哥倫比亞大學教育博士，擔任北師第一任校長，任期七年（1945年12月-1952年8月），音樂師範科、藝術師範科及體育師範科均在他任內設立。

【芝山樂教 師範第一】

「北師」既是康謳在台灣的第一份工作，也是他一生中工作時間最長的地方，他把人生最精華時段奉獻於此，可以說是一路看著「北師」與北師音樂科成長茁壯的，甚至也曾被人認為，他是台灣早期音樂的拓荒者之一，亦是一位看護者、栽培

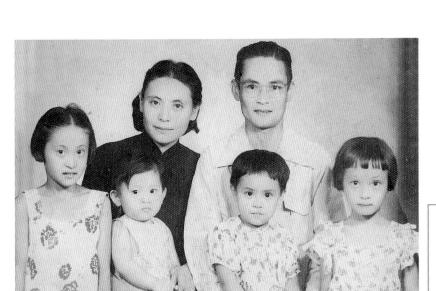

▲ 來台初期全家合照，1955年。

者，養育著台灣的這片音樂園地，從荒蕪之處直到花開遍地。
當他來到北師後，就一直住在學校安排的宿舍，一處位於和平
東路二段二十一巷三號的房舍，現已爲北市政府拆除，舊址即
在現今大安森林公園位置內。

在音樂學者許常惠關於台灣音樂史的相關著作裡，對台灣
音樂教育發展的論述中，將師大近鄰北師在戰後重要性給輕忽
了。然而，台灣音樂發展和北師有極密切關係，尤其是台灣音
樂教育普及與音樂水準全面提升，處在第一線基層音樂教師實
功不可沒，對於出自北師音樂科此一脈絡的音樂發展，有加以
說明的必要。

北師在音樂教育方面，從日據時代「國語學校」便持續保
有優良傳統，以當時殖民地台灣環境而言，要接觸新音樂並不

歷史的迴響

北師於一八九六年稱芝
山岩學堂，後改名「國語
學校」。它是日本人領台
時初期所設之中等綜合教
育機關，以培養台島初等
教育師資及公私業務人才
爲目的。校友與在校生將
學校簡稱「北師」，稱自
己是「北師人」，因此
「北師」是最簡單的統
稱，包含歷次改制的台灣
省立台北師範學校（簡稱
台北師範，1945年成立）
與其前身、台灣省立台北
師範專科學校（簡稱省北
師專或台北師專，1961年
改制）、台灣省立台北師
範學院（簡稱省北師院或
台北師院，1987年改
制）、國立台北師範學院
（簡稱國北師院，1991年
改制），自從台北師範成
立後，學校位置未曾改
變，現址是台北市和平東
路二段一三四號。

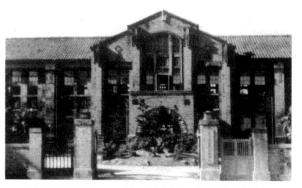

▲ 台北師範校門（1952年，資料來源《北師壹世紀》）。

容易，此校可說是師範學校轉入專門音樂教育橋樑，除了有優良的師資外（高橋二三四、一條慎一郎、高梨寬之助、張福星、柯丁丑、李金土等）；也有優秀學生，例如張福興、柯丁丑等人，都是成績卓著音樂家，在全台三所師範學校（台北、台中、台南）表現最優異。[3]

一九四五年十月二十五日「國民政府」從日人手中接收台灣，同年十二月五日，台灣省行政長官公署派唐守謙博士接掌此校，定名爲「台灣省立臺北師範學校」。自日人離台後，北

註3：《台灣總督府國語
學校校友會》雜誌
第17號，便曾提
到：「國語學校成
立初期，對音樂、
體育風氣之提倡不
遺餘力，例如
1904年起，即年
年舉辦音樂會。」
另又提到「已有具
規模之管絃樂團，
團員有七十餘人，
每年舉行二次例行
公演。」由此得
知，北師在當時已
是台灣音樂教育與
創辦活動的學校
中，最重要且活躍
的一所，參考許常
惠，《台灣音樂史
初稿》，全音，頁
258。

▲ 台北市和平東路二段21巷3號北師宿舍院內。

師直到一九四八年八月才增設音樂師範科。

其實，國民政府初抵台灣，有太多工作等待著重新整頓與建設，因而文藝方面工作趨緩。雖然資源設備不足，北師音樂師範科仍得以在此時成立，可謂難能可貴，當時除台灣省立師範學院最早設有「音樂專修科」（1946年）以外，北師是台灣第二所設置音樂科系的學校。因此，全體師生所擔負責任益顯重大，這群即將成為國內少數的音樂專才，或許比別人更能體會「任重而道遠」的深刻意義。

早於康謳進入音樂師範科的教師是李金土（1900-1980）、沈炳光（1921年）與廖蔚。李氏是留學日本東京上野音專高材生，一九二五年到職，一九四八年八月辭職，未與康謳同事。沈炳光（1921年）是台北師範音樂師範科創科協助人之一，在抗戰時期已是福建音專高材生，後應聘來台，北師初期音樂科目表是沈氏一手設計，他擔任合唱、和聲、作曲、指揮、音樂教材教法等課程，曾協助申學庸籌設「國立台灣藝術專科學校音樂科」，且兼任該校音樂理論課程，他於一九四七年二月到任北師，一九五八年八月便辭職，旅居新加坡。廖蔚畢業於國立南京音樂學院，一九四九年二月到職，教授聲樂，是一位女高音，後來隨先生赴美國定居。

一九四九年八月，和康謳一起接獲聘書的是曾寅育與吳華清兩位。前者是國立杭州藝專畢業，教授鋼琴，歷任教員、副教授、教授，夫婿是師大音樂系教授李九仙，她在一九八四年八月退休；後者是福建省立音專畢業，擔任聲樂教師，一九五

時代的共鳴

李金土，台北市人，一九一六年進入「台北國語學校」（北師前身）就讀，畢業後赴日留學，入東京上野音樂學校，主修小提琴與音樂教育，一九二五年畢業。返台後任教於北師，教授小提琴、音樂概論、視聽等課程，長達二十餘年（1925-1948），一九二六年在台北組織弦樂四重奏，並舉行獨奏與室內樂演奏會，一九四八年應蕭而化之邀，入台灣省立師範學院音樂系任教，教授小提琴、樂理與視唱聽寫等課程，著作有《音樂欣賞法》與《音感訓練法》。

時代的共鳴

沈炳光，福建省詔安縣人。北師與國立藝專音樂科籌創者之一，曾先後兼任指揮台灣大學、省立法商學院、省立台北工專與教育部中華實驗合唱團。後應聘至北婆羅州與新加坡任教，音樂作品豐富，曾多次參賽獲獎。

三年八月辭職。陸續加入人員有張寶雲、張統星等九人，構成早期師範時期師資。

【音樂召集 樂教推手】

師範學校的教師職稱是「教員」，當時硬體設備既無音樂廳（館），也無音樂科辦公室，但是已有四間擺放鋼琴的琴房，每班都有風琴，全校教師是在同一處辦公室辦公的，而音樂科繁瑣的連絡事務，必須交由一位「音樂科召集人」來負責處理，因此擔任召集人的康謳就成了音樂科靈魂人物。以下是師範時期音樂科發展情形：

師範時期音樂科發展情形

階段	師範時期（1948年12月5日-1961年7月）													師專時期				
時間	48	49	50	51	52	53	54	55	56	57	58	59	60	61	62	63	64	65
修業	三年制													三年制		五年制		
校長	唐守謙（第一任 1945年12月 -1952年8月）				葉守乾（第二任）		劉平候（第三任 1954年1月 -1959年8月）							韓寶鑑（第四任1959年8月- 1967年2月）				
科主任	沈炳光 音樂科召集人			康謳 音樂科召集人										懸缺				
音樂科	音樂師範科 （40級至52級，1948年8月-1961年7月）													停止招生				
音樂組	無													音樂組 （54級-63級）				
康謳 在職	上海	教員（1949年8月-1960年1月）												副教授（1960年2月）				
		41級導師		44級導師		訓導主任		49級導師				—		訓導				
		1949年8月-1961年7月																

*上表的「時間」係以公元紀年的後兩位數來表示。例如「57」是指「1957」。

*北師學生以「級」來稱呼自己離開學校（結業或畢業）的民國年代。例如：78級是指民國七十八年（1989年）結業，經一年實習後才算畢業。而以前不需實習，離校即是畢業。

▲ 北師校慶，（左起）鄧漢錦、康謳、洪文彬、沈炳光、張寶雲、周靜孜攝於大禮
堂前，1947年12月。

擔任召集人的康謳，
為音樂科事務盡心盡力，
舉凡大小計劃，必躬親實
行，務求績效，音樂科在
他的經營之下，教師皆能
發揮所長，學生也都有突
出的表現。而他眼光獨
到，能識才所用，在一九
四九年九月，曾邀請史惟
亮擔任音樂史和音樂欣賞
的課程，使學生受益良

▲ 沈炳光（中）是北師重要成員之一，攝於
1974年冬的中泰賓館。

多。對於史氏的教學表現，他極為讚揚：[4]

　　這兩種課程，看起來非常輕鬆，但教起來卻不十分簡單。除
了要具備高深的理論基礎與音樂的造詣之外，還要有很好的文學
修養與教學方法。史教授是這兩種課程的最佳人選。他教學認
真，材料豐富，講解詳實，分析透徹，所以深受學生的敬愛。

【理論教師　自編教材】

　　康謳在北師音樂師範科任教時，教授過音樂史、作曲法、
指揮法、普通音樂學、合唱、音樂科教材教法、和聲學、國樂
……等科目，幾乎涵蓋所有音樂科專門課程領域的理論科目，
教材多是自編，刻鋼板油印後再發講義給學生，相當克難。第

▲ 師專初期的琴房。

註4：　康謳，〈懷念史惟
亮教授〉，《一個
音樂家的畫像——
史惟亮先生紀念
集》，頁１０９-
１１０。

生命的樂章

▲ 師範時期的大禮堂兼音樂館。

一屆課表是由沈炳光一手設計，第二屆課表則經廖蔚、曾寅育、吳華清與康謳略做修訂。

雖然學習環境簡陋，但學生們相當好學。康謳在這種軟硬體缺乏的教室裡，經常需要刻鋼板、印講義，編寫音樂理論課程材料，事務繁多，教學熱忱卻未曾減少，甚至於他還覺得在北師能與學生教學相長，收穫甚多，在與學生教學實驗裡，研究成果豐碩，使他能完成多種音樂教學著作。課堂上，讓他印象最深的是初次教授國樂經驗：[5]

設立音樂科之初，因限於教師的時間，高年級必須修習國樂一課，我們五位同仁中，都是學西樂的，因每週只有兩小時的國樂課，匆促間又無法尋覓合格的專授國樂的教師，唐校長的意思，一定要我擔任此一課程，我考慮三日後，不得已

▲ 師專初期的音樂館。

註5： 康謳，〈回憶初到北師時〉，《台灣光復後──北師音樂教育發展史》，台北，樂韻，1997年，頁432-433。

毅然答應下來，我雖然曾是必修鋼琴及主修小提琴者，但後來研究過中國樂器的演奏調式與旋律構成的法則與特徵，因此只好專以中國調式的理論、中國曲調構成的分析，配譜中國歌曲的和聲與對位的方法等，做有系統的講解，幸未出國樂教學的範圍，而獲得教學的效果。雖然授課一年後，已找到專授國樂樂器奏法的兼任老師，我即卸位讓賢，不過由於教學相長的驅使，竟然激發了我自己對於中國調式和聲理論的研究，與中國曲調構成分析及創作的興趣，而且堅定了我一直要發揚中國音樂的特徵，與推展民族音樂風格的主張。

這次經驗讓康謳對於中國音樂調式、和聲與材料產生濃厚興趣，更加深入研究，提出心得，在其日後的樂曲創作上，加以實踐。

【擔任訓導　歷任招委】

康謳是音樂科的靈魂人物，工作表現受到師生肯定。在師範階段，他有兩年未接任導師（專任教師都必須帶班級），原來是受到學校賞識，升為訓導主任，幫忙學校推行生活訓育工作，但是訓導事務繁雜吃重，在不得已情形下，只做了兩年即卸任。[6]

康謳不改做事求新求變態度，計劃將自己所學應用在訓導工作上，當時農復會正推行食用胚芽米，他認為這種米營養價值較高且經濟實惠，決定採用，為了推廣學生參與，他和夫人葛琳倆還特地創作了一首《胚芽米歌》。

註6：師專時期，他繼汪俊齎後，二度擔任訓導主任工作（1963年3月）。

▲ 康謳手持鐮刀整理校園，攝於1950年。

康謳曾遭遇到一些難題，其剛正不阿個性與做事盡心盡力態度，總想著爲學生謀求最大福利，卻讓這位音樂教育家感受到學校行政事物繁瑣，與單純的教學工作不同，而萌生退意。他道出了這一段經歷：[7]

在服務訓導處期間，我記得曾推動若干工作是十分有趣，而頗具效果的：

一、改進學生伙食團的組織

北師的學生是公費，除學費全免外，另由教育廳核發主食（米）與副食（菜）的代金，金額雖足供中等生活的消費，倘處理稍有不慎，便會發生營養走樣的問題。當時是由學生伙食委員會決定招商人包辦，時間長久後，發現菜量菜質日漸變差，學生們頗有食不下嚥之苦，乃即邀集學生代表研商改進辦法，最後決定辭退包商，改由學生自己輪流經營，並指派教官負責輔導與協助，每日清晨由學生委員，率領校工推車赴最大的菜市場，採購所需菜餚，每日公佈菜單與價格。伙食改善後，獲得很大的實惠，全體學生都感到滿意。

註7： 康謳，〈台北師院建校百年有感〉，《滋蘭集──北師壹百週年紀念文錄》，國北師院，1996年，頁15-17。

生命的樂章

▲ 《胚芽米歌》

二、實驗胚芽米的營養價值

胚芽米是當時農復會提倡的提高產量、增加營養的一種增產運動，去穀殼、碾製時，保留胚芽的存在，減少碾製的次數，例如：去殼後一百噸的糙米，經過保存胚芽的一次碾製後，可以餘留九十噸，倘要碾製成白米時，則常須碾製三次，最後只剩七十噸。所以胚芽米的特點，不但能增產百分之二十

以上的食米，而且對身體的營養度特高。所以經過農復會的洽商，北師接受了該會的要求（主辦人是農復會的技正楊月博士），為期三個月的一百隻鴿子為實驗對象，結果確具實際的成效，因此學生伙食團也曾一度嘗試使用胚芽米。我與內人葛琳教授曾共同為此譜製了一首胚芽米歌。但據傳聞，被辭退的包商，曾揚言要向我施予報復，預備伺機對我襲擊，以洩心中之恨，後來也許由於事過境遷，該包商亦因故他移，幸未遭此一難。

▲《維他命歌》

三、提倡美化行為與不抽煙運動

　　學生生活在一起，難免會發生一些不愉快的事件，有時會破口相罵，甚至動手相搏，我特提倡美化行為運動，盡力避免粗魯語氣，或出言傷人、或暴力相向的醜陋行為，常常鼓勵和平相處，減少互相攻擊或摩擦衝突，以免有缺乏行為美感。當時的訓導原則，是不輕易實施處分，尤其是記過、退學等的情況，減少很多，而代之以說服與勸告。至於抽煙，不但傷害健康，也缺乏美感的行為，曾共同訂立抽煙罰則公約，被發現抽煙者，宜交出罰金五元。（當時五元可購買香煙兩包）充作級會基金。

　　訓導工作以外，康謳還是歷任招生委員，他以北師為榮、以學生為榮，學校交付任務必全力以赴、竭力達成，做事態度

歷史的迴響

音樂學會的基本任務：

1. 關於有關音樂資料之蒐集整理流通事項。

2. 關於歷代音樂典籍曲譜之整理注釋翻譯事項。

3. 關於現代音樂知識及書刊歌曲之研討評薦出版事項。

4. 關於國際音樂學者與機構之調查聯絡及學術文化之交流服務事項。

5. 關於有關音樂之進修輔導聯繫事項。

6. 關於有關音樂教材及教學法之研究編纂實驗改進事項。

7. 關於有關音樂業務之創辦推行普及事項。

8. 關於音樂人才介紹獎進協助事項。

9. 關於音樂基本問題及改革方案之研究設計事項。

10. 關於提供音樂措施興革之意見以備行政及教育當局之參考事項。

11. 關於光復大陸後「音樂消毒」及「音樂重建」工作之研究準備事項。

▲ 康謳夫婦與林聲翕、鄭秀玲夫婦同攝於阿里山，1968年夏。

更是兢兢業業、任勞任怨。

　　當時欲入北師就讀的學生，都必須通過他的審核，對於此事，他是津津樂道：在我服務北師期間每年招生，我都擔任招生委員之一，投考北師的新生，均在五千人以上，但因名額所限，正取生沒能超過二百至二百五十人，大約是二十多名考生中，選取一人，所錄取的

▲ 「中華民國音樂學會」會徽。

學生，都是十分優秀的，所謂能得英才而教之，真是三生有幸！

【音樂學會　砥礪切磋】

　　一九五五年四月舉行的第十二屆音樂節慶祝大會的音樂教

▲ 出席國際音樂教育會議時，攝於東京文化會館，1963年7月。

育座談會，康謳與樂友們著眼於加強彼此聯繫，相互切磋砥礪學術為目的，共同籌組全國性音樂團體，主要發起人尚有戴粹倫、汪精輝、張錦鴻、蕭而化、李中和、梁在平、王沛綸等人。

一九五七年三月三日，他們以「中華民國音樂學會」名稱順利通過內政部審核，由戴粹倫當選為理事長，汪精輝任總幹事[8]。康謳在此擔任過理事、常務理事、副總幹事等要職，他認為「中華民國音樂學會」在當時有關音樂文化的建設工作，貢獻良多。

音樂學會經常舉辦學術研究發表，例如：一九五八年第二次會員大會中，有蕭而化的〈節奏原論〉與張錦鴻的〈中國民歌音樂分析〉；一九六九年第十次大會中，有張錦鴻的〈復興中華音樂文化的途徑〉與李永剛的〈中國調式論〉。

康謳在此會中曾兩次發表論文：一次是一九五八年的〈音樂測驗方法的研究〉，針對音樂測驗的意義、功用、改進與範圍進行研究，並舉實例來驗證，這是康謳本人在經過多年音樂教學，所獲得的研究成果。另一次是一九六九年的〈復興中國音樂文化芻議〉，文中提出復興中華音樂，絕非僅是恢復中國古樂，而是必須帶有發展和創新的內涵與動力，因此他嘗試提出個人研究，針對如何復興中國音樂文化的作曲原則和方式提出一些看法。

中華民國音樂學會是當時唯一的音樂組織，舉凡國際性音樂活動，教育部都指派該會代表，因此有機會到國外參觀訪

註8： 委員會包括：學術評審委員會、音樂譯名統一編訂委員會、音樂教育委員會、音樂評論委員會、創作委員會、演出委員會、禮樂委員會、出版委員會、民歌委員會、歌劇委員會、對匪音樂心戰工作委員會。趙廣輝，《現代中國音樂史綱》，台北，行政院文化建設委員會，1986年，頁144。

▲「中華愛國歌曲」評審委員。前排王沛綸、梁寒操、李抱忱、鄧昌國、何志浩、申學庸。後排計大偉、梁在平、施鼎瀅、蕭而化、呂泉生、康謳。

問。例如，一九五七年七月首先組團訪問東南亞等地區；一九五八年秋，理事長戴粹倫赴巴黎，出席聯合國教科文組織（UNESCO）直屬機構國際音樂學會（IMC）會議，並順利加入國際音樂學會。 一九六三年七月，「中華民國音樂學會」赴日本東京文化會館出席「第五屆國際音樂教育會議」，由理事長戴粹倫領隊，申學庸、李志傳、梁在平、莊本立、李中和、劉韻章、鄧漢錦、王慶勳、康謳……等，共二十三人同行，他們參觀了武藏野、桐朋等音樂院校，並聆聽各國音樂演出，最後還參觀了YAMAHA鋼琴製造廠，對於當時鮮少機會出國的音樂工作者而言，收穫很大。

作育國士展長才

　　「北師」在進入師專時期後，音樂科爲因應學校行政命令、政策與教學業務實際需求，經歷了一些改變與發展，康謳在這段時間裡順利地從副教授升等爲教授，成爲北師音樂科教師中，第一位升上副教授和教授的老師。

　　除了北師與藝專教學工作外，他也在國立台灣師範大學、文化學院（文化大學前身）、市立師專（台北市立師院前身）

師專時期音樂科發展情形

師範時期	師專時期（1961年8月～1987年6月30日）						
時間	59 60	61 62	63 64 65 66 67 68 69 70 71 72 73 74 75 76 77 78 79 80				
修業	三年制	三年制	五年制				
校長	韓寶鑑（第四任 1959年7月-1967年2月）		葉霞翟（第五任1967年2月-1980年7月）				
科主任	康謳 音樂科召集人	懸缺	康謳 召集人	曾寅育 召集人	張寶雲（1971-1976）		郭長揚（1976-1984）
音樂科	音樂科 至52級	停止招生		音樂師資科（62級-71級）			音樂科
音樂組	無	音樂組（54-57級是三專生；58-63級是五專生）		未甄試	收66、67級	未甄試	71級
康謳在職	副教授（1960年2月）	教授（1964年3月）					
	49級導師	— 訓導	國師科58級甲班導師	音樂師資科63級導師	—	音樂師資科69級導師	
	1961年8月-1980年2月						

等校兼課。在音樂創作、音樂理論著作、論文發表、教科書編輯方面，有很大的進展。同時他又受政府委託擔任教科書編審、音樂年策進會的委員、文藝季演出。另外，他還是國內民間音樂組織的龍頭，擔任亞洲作曲家聯盟中華民國總會理事長等職。這個時期是他大展身手，獲得輝煌成就的重要階段。

【潛心研究　首位教授】

師專改制前的一九五九年，康謳積極地從事寫作準備參加教師升等，翌年二月，所編著完成的《基礎和聲學》（正光書局，1960年）通過論文審查，他因而晉升為北師音樂科首位副教授。

改制初期北師停辦音樂科期間，康謳將心力集中在音樂教育研究與理論著述上，他深知音樂科設置勢在必行，除了奉北

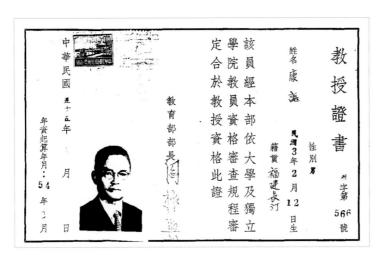

▲ 教授證書。

師校長指示對於未來成立的音樂科整體課程進行規劃，也利用難得空檔全力針對教材與教學法進行研究，並著手將多樣研究成果交付出版公司印行，從一九六二年至一九六四年便有五種之多：《怎樣指導兒童合唱》（台北師範學校，1962年）、《康樂生活》（復興書局，1962年）、《音樂教材教法研究》（台北師專，1963年）、《音樂教學研究》（台北師專；台中師專，1963年），而一九六四年完成的《鍵盤和聲學》（正光書局，1965年），更使他躍升爲北師音樂科首位教授。

【訂定師專《課程綱要》】

師專初期只設「國校師資科」，一九六八年政府爲了補充音樂師資的需要，才令北師增設「國校音樂師資科」。

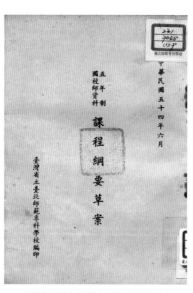

▲ 五年制國校師資科課程綱要草案，
1965年6月。

一九六一年學校奉命改制之初，爲求配合改制後新課程需要，韓校長於七月十五日召開課程研究小組，遵照部頒「三年制國校師資科教學科目及學分表」之各科教材要項，研擬教材綱要作爲教學依據，一年半後的十月完成《課程綱要》。

一九六三年，教育部頒布「五年制國校師資科教學科目及

學分表」作為五年制師專課程的參考，學校再次規劃新課程，一九六五年六月完成《五年制國校師資科課程綱要草案》。

所以，在教育部尚未正式頒布「課程標準」以前，北師自行規劃課程前後有兩次。儘管此時音樂科仍處停辦狀態，課程安排卻有及早規劃必要，康謳是音樂科關鍵人物，肩負起課程綱要起草工作及課程小組召集人，而「國校音樂師資科」的課表主要也是由他負責。

康謳在北師訂定課程綱要的主要工作

學制	三年制國校師資科	五年制國校師資科
名稱	課程綱要	課程綱要草案
時間	1961年7月15日-1962年10月	1964年秋-1965年6月
康謳工作	「音樂教學研究」起草修訂者	「音樂科教學研究與實習」起草人
	「和聲及作曲」起草修訂者	「樂理」起草人「音樂欣賞」起草人
	「音樂教學研究」小組召集人	「鍵盤樂」起草人「視唱練耳」修訂者

＊本表參考《課程綱要》與《五年制國校師資科課程綱要草案》整理完成。

【譜新校歌 參與實驗】

一九六四年八月，校長韓寶鑑[1] 著眼於改制情勢與實際需要，舊校歌內容已未合時宜，乃與康謳商議改寫校歌，以期能創作出代表台北師專精神內涵的歌曲。韓校長先行作詞，再交由康謳譜曲，待樂曲完成，校長先請聲樂教授試唱批評後才行定奪，並要求學生練習，週會時由全體學生合唱。

此校歌在歌詞表現上，道出學校教育目標與訴求，並期勉師專生該有任重道遠的準備與開闊的眼界，符合台北師專教育宗旨。而樂曲創作上，簡潔有力，表現出沉穩莊嚴氣氛，襯著歌詞簡練內容與深遠意義，唱者與聽眾多能領會身為師專生該

註1： 北師第四任校長，國立中央大學教育學系畢業，原任省立師範學院副教授兼註冊組長，1959年7月調任北師校長，師範改制為師專即是在其任內完成。

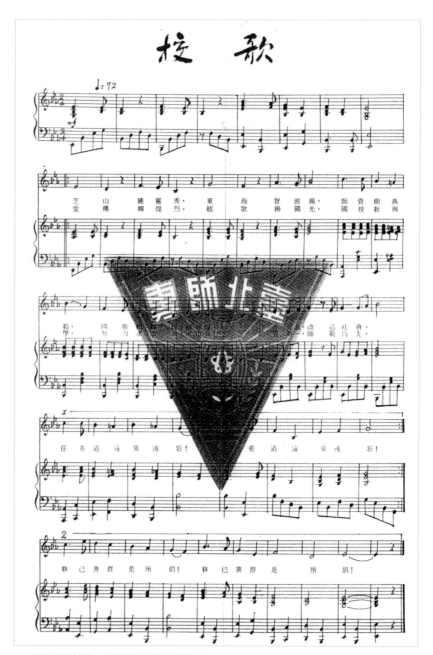

▲ 省北師專校歌，現仍是國北師院校歌。

具備的使命感，深具代表性而爲學校沿用。雖然北師分別在一九八七年與一九九一年奉命改制爲台灣省立台北師範學院與國立台北師範學院，此校歌亦能符合師院精神，至今仍傳唱未歇。對於譜寫過程，在康謳寫的〈校歌作者簡介〉[2] 裡有詳細說明。

註2： 張統星，《台灣光復後——北師音樂教育發展史》，台北，樂韻，1997年，頁65-69。

生命的樂章

　　改制為師專後的第三年，有一天韓校長寶鑑與我談及校歌的問題，他說：由於情勢上的需要，校制亦有所改變，校歌內容，似有另予重製的必要，康謳當時兼任音樂科召集人，任教和聲作曲、合唱、音樂教材教法等課程，曾建議宜先決定歌詞，然後徵求譜曲，倘能從多首歌曲中，選定一首，當更客觀與適當。不久後，韓校長出示他親筆所作的歌詞一首，並謂曾經多位國學專家修辭與潤飾，十分符合學校的宗旨，囑我即行加以譜曲，不需另覓他人。他的歌詞是：「芝山鍾靈秀，東海智波揚，師資樹典範，國脈賴輝煌，作育兒童，改造社會，任重道遠莫或忘。堂構輝煌列，絃歌揚國光，國校教與學，努力求改良，師資第一，師範為先，修己善群是所倡。」我因情不可卻，乃勉強答應試譜，但說明不受分文稿酬，試唱後，如有問題，無妨隨時更

▲ 康謳與師專音樂組的學生。

▲ 指揮畢業班「樂藝」畢業音樂會，
1980年6月。

換。事實上是嘴多、意見多、公家事，不易獲得平衡，必須先有心理準備。當我開始譜製時，先想好四個譜製原則：1.音域不宜超過一般大專學生的極限，2.曲調與和聲宜力求動聽，3.格調宜保持莊重與典雅，4.結構宜避免過於簡單，以維護師範生的水準。經過五個星期的深思，總算完成全曲的旋律，幾經推敲修正，並加配鋼琴伴奏後，提交韓校長，予以裁定……。

六〇年代，台灣音樂教育家們將焦點投注在音樂實驗班的設置議題上，多數學者認為音樂人才必須從小培養，「實驗班」成立的呼聲高漲。私立光仁小學音樂班率先於一九六三年成立，接著國中與高中音樂班也先後於一九六九與一九七三年成立；公立學校最早開辦的是台中復興國小與雙十國中。

註3： 康謳，〈音樂專才教育的重要性〉，《南門國中音樂實驗班音樂會節目單》，1978年12月10日。

康謳認為音樂教育必須從小紮根，支持音樂專才從小培養與訓練，方能培養出優秀人才，才趕得上國外音樂水準。當北市南門國中音樂實驗班成立時，身為音樂師資培育機構資深教授，又是音樂教育專家的他，接受該校校長與該班負責人李瓊老師的邀請，擔任音樂實驗班顧問，平日除了提供諮詢與建議外，他在一九七八年中山堂的「音樂實驗班音樂會」中發表文章[3]，針對台灣音樂教育落後現況提出解決之道。

南門國中音樂實驗班的設立，當是達成理想的好的開始，

我們不承認我們是一個音樂演奏技巧落後的國家，我們要為資賦優異的下一代，好好計劃，妥善安排……讓資賦優異的少數音樂兒童、少年能在安定平靜中，埋頭磨練，不必為升學與功課壓力而分心，則音樂文化前途興盛，音樂技巧發展興盛。

在「音樂實驗班第一屆畢業演奏會」，他再度強調音樂專才教育的重要性：[4] 南門國中音樂實驗班，成立迄今，瞬已三年，由於領導人與執行人的計劃周詳、辛勤耕耘，學生們的音樂知識與技能，進步迅速，成績卓著……如此將來才能與國際的音樂水準相抗衡，我國音樂文化的發展、音樂技巧的進步，才能有美好的遠景，切不可因原有學制的阻滯，而永遠忽略了合理的構想。尚盼教育主管們趕快給音樂專才的培育，制定一種明智的辦法，則音樂文化的推展，必然指日可待。

在「智育」導向培養「菁英」教育政策驅使，藝術專才養成教育也受到重視，這種做法不僅可趁早為學生奠定技術性基礎，對於教育當局忽視藝術教育發展的現實情形，似乎給予某種程度上的彌補。因此，當時有許多教育學者都寄望國中、小學的音樂實驗班創立，以期音樂資優生能及早奠定穩固的技巧基礎。經過數年的實驗，中小學音樂班大開，學習各式樂器成為風尚，家長們也樂將孩子送往音樂班，全台到處可見習樂學生，音樂人才成長迅速。

【修訂起草 課程標準】

台灣最早的「課程標準」是沿襲一九二九年七月教育部公

註4：康謳，〈學習環境與專才訓練〉，《南門國中音樂實驗班第一屆畢業演奏會節目單》，1980年6月7-8日。

布的「中小學課程暫行標準」，其後歷經十餘次修改。制訂方式係由教育部召集專家共商研議，以「發布令」頒布全國實施。所含涉範疇包括教學目標、授課科目節數與時數、實施通則，甚至於教科書章節數量的規定及其課文題目的明確標示、教師手冊、學生活動手冊、記錄簿，以及教學媒體的製作……等，均在「課程標準」中予以明確規範。如此統一教材時間與內容的方式，對於教學品質有一定程度的保障。

康謳受教育部之邀，參與修訂中、小學暨師範學校「課程標準」，其中音樂科的修訂，有很多內容都是康謳執筆，他與其他修訂委員們參考了英國、美國、德國、日本各國的課程內容，並因應國內的需求而增加了許多項目。台灣國民在音樂方面水準得以提升，關鍵都在這些課程標準的編審與修訂上。

▲ 康謳在台灣時期參與歷次師範音樂科與中等學校以下課程標準修訂。

而師範學校的課程標準，是規範全國基層教師所應具備的音樂知能，直接影響全國兒童音樂學習內容，與國民音樂水準息息相關。康謳經歷教育部對師範（專）學校課程標準修訂共有六次。但只有一九五二年「各類師範學校課程標準」（正中）、一九六三年「師範學校課程標準」（教育部中等教育司）、一九七八年的「五年制師範專科學校普

通、音樂、美勞、體育等四科課程標準暨科教學科設備標準」（正中）三次針對音樂科的課程進行修訂，受聘為修訂起草者的成員都是國內的專家學者，而他每一次都受到教育部聘為委員或者起草人。以一九七八年師專課程標準修訂版為例：他擔任「制定委員會」委員與「分組委員會」的總綱起草小組成員，由他著手起草的部分，包括音樂科的「普通樂理」、「曲體及作曲」、「指揮法」、「合唱」、「鍵盤和聲學」、「配器法」、「音樂科教學研究」，另外普通科的「音樂」與美勞科的「音樂」也是由他執筆起草工作。

康謳參與各級學校課程標準修訂情形

階段		時　間																					
	52	62	63	64	65	66	67	68	69	70	71	72	73	74	75	76	77	78	79	80	81	82	83
國小	52	1962年7月						1968年1月							1975年8月								
		國民學校課程標準						國民小學暫行課程標準							國民小學課程標準								
康謳		音樂組修訂委員						音樂組修訂委員音							樂組修訂委員								
國中		1962年7月						1967年12月						1972年10月							1983年		
		中學課程標準						課程標準草案						國民中學課程標準							同左		
康謳		音樂科修訂委員						音樂科修訂委員						音樂組修訂委員									
高中		1962年7月								1971年2月											1983年		
		中學課程標準								高級中學課程標準											同左		
康謳		音樂科修訂委員								音樂科修訂委員													
師範		1952年4月	1963年2月													1978年3月							
	同右	師範課程標準	師範學校課程標準 （教育部中等教育司）													師專普通、音樂、美勞、體育等四科課程標準							
康謳	同右	起草人與審查委員	音樂科修訂小組委員（包括音樂選科） （另兩名是戴粹倫與鄧昌國）													制定委員與分組委員會 課程標準起草人員							

＊本表參考國校（小）、國（初）中、高中與師範（專）學校課程標準整理完成。

【赴美進修　樂壇漫步】

　　一九七二年八月，康謳利用專任教授屆滿七年可依規定獲准休假一年的機會，赴美國紐約茱麗亞音樂院（The Juilliard School）進修。

　　課堂上他隨史坦列・佛爾富（Stanley Wolfe）學樂曲分析、作曲、鍵盤和聲，並在紐約中國音樂學院講學。該年十二月，「中國現代音樂研究會」選舉會長，結果在美進修的康謳當選第二任會長，因無法參與會務，請許常惠代理。

　　在茱麗亞研究時，學校每禮拜請學者專家（包含作曲、指揮、演奏等）蒞校演講，學生有入場證可到場聆聽，研究的課程則包括指揮法研究、作曲法、聲樂與器樂教學……等不同課程。康謳以選修理論課程為主，修習了現代和聲學、和聲學、作曲法等。指揮法的課程，學校特地準備了一個樂團供學生「臨床實習」，教授是國際知名音樂家，例如布烈茲（Pierre Boulez）即是當時指揮法的教師。

　　康謳分別於一九七三年二月和五月，在同一個場所──紐約培斯學院演奏廳（Pace College Theater），指揮紐約青年合唱團的音樂會兩場，並順道遊歷華府、加州、賓州、馬里蘭

▲ 指揮紐約青年合唱團於培斯學院（Pace College）演奏廳演出時的海報，1973年2月17日。

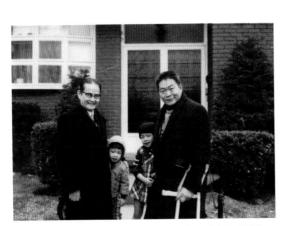

▲ 在紐約與邵光（紐約青年合唱團常任指揮）同攝，
　1972年冬。

▶ 參觀威尼斯鳳凰（Fenice）歌劇院，在該院正門留影，
　1973年6月。

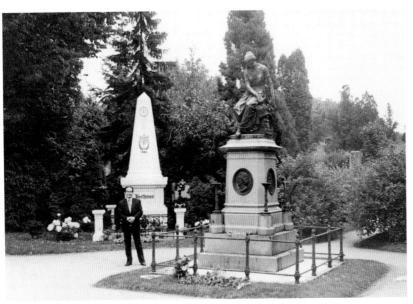

▲ 康謳在維也納莫差爾特及貝多芬墓前留影，攝於1973年6月。

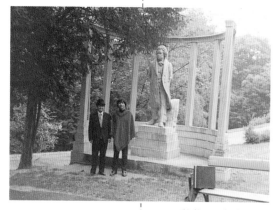

▲ 與游昌發攝於貝多
芬雕像前，攝於
1973年6月。

州、紐約州、新澤西州、紐約市，以及加拿大的溫哥華、凱羅納等地區，實地瞭解當地音樂教育機構與教學情況，以作爲回國後教學時參考。

當美國進修課程進入尾聲，他自行規劃前往歐洲考察行程，遊歷英、法、德、奧、義，伊朗和泰國，聆聽各種音樂演出，並觀賞多齣歌劇、芭雷舞劇等。這趟知性之旅，其感觸良多，深深覺得歐美先進國家對音樂教育的重視與落實，的確有助於國民音樂欣賞水準之提升，他亦體認到國內音樂發展的路向，應該要朝民族性方向前進，才能更貼近國人的趣味。

一九七三年七月結束考察後返國，他將遊學所得，特地寫成〈歐美樂壇漫步〉一文[5]，當中介紹了世界著名音樂教育機

註5：康謳，〈歐美樂壇
漫步〉，《亞洲作
曲家聯盟第四屆大
會──大會記錄》，
台北，樂韻出版，
1978年，頁77-
87。

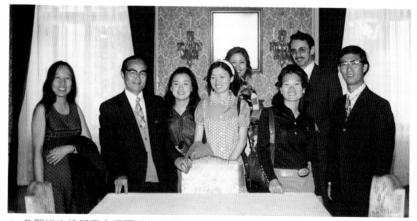

▲ 參觀維也納兒童合唱團時由該團秘書陪同講解，同行者有王尚仁、陳茂萱等，
1973年6月。

構與設施、音樂教學法、音樂活動概況與音樂家創作的主張，並且在最後結論部份，與國內的音樂教育與文化相互比較，提出作者個人對國內音樂環境的感想與建議。

【文化復興 音策委員】

一九六六年「中華文化復興運動」經當時總統蔣中正先生親掌大旗揮動下，國內各界紛紛響應舉辦活動，而隸屬於教育部的「文化局」也受命在一九六七年十一月十日正式成立。

文化局率先發起全國性音樂活動，成立「音樂年策進委員會」，邀請國內專業人士與會，出席籌備會的學者有：蕭而化、鄧昌國、申學庸、許常惠、李中和、張錦鴻、李永剛、王洪鈞、康謳、戴粹倫……等二十四人。

康謳與文化局往來頻繁，曾積極參與局內舉辦活動。他擔任「中華民國音樂年策進委員會」委員，也參與《中華民國音樂年》專輯編輯和《華夏頌》作品發表。另外，文化局在推動「音樂服務社會計劃」時，出版一系列歌曲集（包含唱片與樂譜），他經常獲邀參加協助，其許多愛國類與教育類創作歌曲，被收錄在《合唱歌曲集》、《愛國歌曲集》與《生活歌曲集》裡頭。

▲ 康謳許多作品收錄在文化局編輯的歌曲集，此為《合唱歌曲選集──第一集》。

時代的共鳴

布烈茲（1925-），法國作曲家與指揮，曾隨梅湘（O. Messiaen）學習作曲與樂曲分析，並認識萊波維茲（R. Leibowitz）而接觸十二音列與系列音樂作曲法。經歷過國際達姆斯大（Darmstadt）新音樂夏令營講師、西德西南廣播電台（SWF）管絃樂團指揮、美國哈佛大學講座與瑞士巴塞（Basel）音樂學院作曲教授、美國克里夫蘭管絃樂團客席指揮、英國BBC交響樂團指揮、美國紐約愛樂管絃樂團指揮、並於一九七六年創立巴黎龐畢度文化中心「音樂與音響聯合研究中心」（Institut de Recherche et de Coordination Acoustique-Musique）與所屬「現代音樂室內樂團」（EIC），致力拓展現代音樂之研究與發展。

引領曲盟入國際

　　七○年代以後，台灣新興民間作曲家團體諸如「中國現代音樂研究會」、「中國現代音樂協會」與「亞洲作曲家聯盟中華民國總會」，康謳均位居要角。上述三組織彼此密切關聯，中間的轉換過程，可從下表得到初步認識。

康謳參與台灣重要音樂團體情形

時間	57	58	69	70	71	72	73	74	75	76	77	78	79	80	81
音樂學會		戴粹倫任第一任理事長，汪精輝是總幹事（1957年3月3日） 康謳曾任理事、常務理事、副總幹事等工作													
現音研究會			會長許常惠 （1969-1972）			會長康謳	其後更名為「中國現代音樂協會」								
現音協會							會長康謳	其後成員便加入「曲盟」							
曲盟								第一屆理事長康謳 （1974-1978）				第二屆理事長 康謳（1978-1980）			第三屆 許常惠
康謳		參與以上團體從1957年至1980年													

＊上表「音樂學會」指「中華民國音樂學會」；「現音研究會」指「中國現代音樂研究會」；「現音協會」指「中國現代音樂協會」；「曲盟」指「亞洲作曲家聯盟中華民國總會」。

　　康謳在「研究會」時期（1972年10月）是第二任會長，在「協會」時期（1973年10月）是第一任會長（在此之前許常惠等人已參加過香港大會堂的第一屆亞洲作曲家聯盟大會），並且正準備向政府登記為合法組織。

　　一九七四年六月組織才正式成立，定名為「亞洲作曲家聯

盟中華民國總會」（The Asian Composers' League, R. O. C. National Committee），康謳被選為第一屆理事長。

音樂學者許常惠的一些論述中，出現過「同盟」和「聯盟」、「分會」和「總會」等不一致的名稱，係因未正式登記為合法組織前，處於不確定狀態。此名稱正式確立，曾接受內政部建議修正的部分。[1]

另外，「中國現代音樂研究會」（曾經被稱為「現音」）與一九八九年成立的「國際現代音樂協會」（International Society for Contemporary Music）簡稱「現音」（ISCM），兩者在名稱上頗為相近，但是卻非同一團體，前者是在曲盟以前即已存在，後者是曲盟以後出現。

【現音協會 樂友交流】

一九六九年十一月二日，許常惠召集作曲界朋友：陳茂萱、陳澄雄、馬水龍、戴洪軒、李奎然、賴德和、王重義、許博允、溫隆信、沈錦堂共十一人，商議如何發展中國現代音樂或聯繫中國作曲者等問題。於是，籌組「中國現代

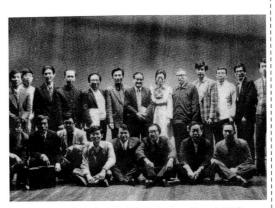

▲「亞洲作曲家聯盟中華民國總會」第一次發表會演出後留影。

註1：申請立案時，曾以「亞洲作曲家聯盟中華民國分會」的名義，提請核准立案，但內政部建議改為「中華民國總會」比較適當。

生命的樂章

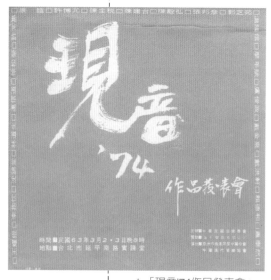

▲「現音'74作品發表會」
節目單。

音樂協會」，並決定由曾參加「製樂小集」、「江浪樂集」、「五人樂會」、「向日葵樂集」各團體的作曲者為基本會員。後來經過十一月十日的籌備會議，終於十二月二十五日正式成立，並暫以「中國現代音樂研究會」為名。

自一九六九年十二月成立到一九七二年十二月，許常惠擔任「中國現代音樂研究會」第一任共三年的會長。重新改選新會長時，結果在美進修的康謳當選為第二任會長，因不能執掌會務，遂由原會長當時是國立藝專教師的許常惠代理。一九七三年十月，康謳與會員們籌組成立「中國現代音樂協會」（簡稱「現音」），並於十二月當選為第一任會長，繼續以「亞洲作曲家聯盟中華民國總會」的名稱，向內政部正式登記。

康謳在「中國現代音樂協會」任內最重要的一次音樂活動，是一九七四年三月二日、三日在台北市實踐堂主辦大型的「中國現代音樂協會第一屆作品發表會」，此次共有二十一位作曲家參加，包括：陳毅弘、林道生、李抱忱、許博允、陳主稅、郭芝苑、蕭泰然、張邦彥、王耀錕、康謳、連信道、戴金泉、戴洪軒、陳建台、徐松榮、賴德和、許常惠、溫隆信、盧俊政、廖年賦與沈錦堂。

此場首次發表會作品種類多樣：聲樂、器樂、獨奏、重

奏、協奏等，且中西樂器皆有，許多作品還附加與「中國」情
調相關的標題。康謳的雙簧管五重奏〈懷念樂詩〉首演被安排
在二日的下半場。

　　「現音」集合了作曲界的朋友，彼此作品交流，互換心
得，提供了一個自由發表的園地，對於台灣音樂創作有正面實
質的幫助。

【亞洲曲盟　國際觀摩】

　　「亞洲作曲家聯盟」的構想，最早是由「中國現代音樂研
究會」會長許常惠及韓國、日本、香港四個地區五個代表所共
同發起，一九七三年四月在香港成立。

　　從一九七三年亞洲作曲家聯盟第一屆代表大會開始，幾乎
每年都由不同國家地區輪流主辦，下表是前面幾屆舉辦的時
間、地點：

<div align="center">曲盟早期歷屆代表大會（1973-1981）</div>

次數	時間	地點	參加國家與地區	會長、理事長
第一屆	1973年	香港	台、日、韓、港	康謳擔任「現代協會」會長
第二屆	1974年	京都	台、日、韓、港、澳、泰、星、馬、印、菲、越	康謳擔任「曲盟」第一屆理事長（1974-1978）
第三屆	1975年	馬尼拉	台、日、韓、港、澳、泰、星、馬、印、菲、斯里蘭卡	
第四屆	1976年	臺北	台、日、韓、港、澳、泰、星、馬、印、菲、斯里蘭卡	
第五屆	1978年	曼谷	1978年以後，大致是台、日、韓、菲、港、印尼、星、馬、澳、紐為會員國，其他如大陸、越、柬、泰、斯里蘭卡則經常以個人會員參加。	康謳擔任「曲盟」第二屆理事長（1978-1980）
第六屆	1979年	漢城		
第七屆	1981年	香港		許常惠任「曲盟」第三屆理事長（1980-1990）

値得注意的是：上表亞洲作曲家聯盟所使用的「屆」，和亞洲作曲家聯盟中華民國總會理事長的任期所使用的「屆」不同，前者是每年由不同國家舉辦的亞洲聯盟大會，多半是一年一屆；後者則是指理事長的任期而言。例如康謳從一九七三年至一九八○年任期，是兩屆的理事長；而第一屆亞洲作曲家聯盟大會卻早在一九七三年四月已在香港舉行（康謳時任「中國現代音樂協會」會長），而第四年（1976年）輪到我國主辦的聯盟大會，已是大會的「第四屆」（康謳時任「曲盟」中華民國總會的第一屆理事長）。

▲ 第二屆亞洲作曲家聯盟會議在京都召開，理事長報告中華民國音樂動態。

註2： 現任理事長是馬水龍，祕書長是錢善華，連絡地址是台北市和平東路二段21巷3號。全體會員（分一般、榮譽、贊助會員）約一百二十五人左右。另有團體會員：邱再興文教基金會、台北朱宗慶打擊樂團、唐律長笛合奏團。

「中國現代音樂協會第一屆作品發表會」結束後，緊接著康謳會同許常惠、溫隆信、許博允等人籌組「曲盟」，六月十六日獲內政部許可成立，成為國內第一個合法的作曲家團體。[2] 理事長由會員共同選舉，結果康謳當選為「曲盟」中華民國總會第一屆理事長。其後，在一九七八年當選為第二屆理事長。

擔任理事長期間，他舉辦多場音樂
發表會、學術研討、演講等活動，並與
各國音樂家作品交流，主要活動有：第
二屆亞洲作曲家聯盟大會暨音樂節
（1974年）、中韓當代音樂作品交換發表
會（1975年）、中日兒童親善演奏會

▲ 「曲盟」會徽。

（1976年）、六十五年春季作品發表（1976年）、亞洲作曲家聯
盟第四屆大會暨亞洲音樂節（1976年）、民族音樂作品發表會
（1977年）、當代中國民族音樂作品發表會（1978年）、當代中
國風格音樂作品發表會（1979年）、當代中國風格音樂作品發
表會（1980年）。

「亞洲作曲家聯盟第四屆大會暨亞洲音樂節」是台灣樂界
盛事，值得一提：一九七六年十一月二十五日至十二月二日共
八天，在台北中泰賓館主辦「亞洲作曲家聯盟第四屆大會及亞
洲音樂節」，亞洲會員近百人，來自日、韓等十一國；觀察員
國有二十二名代表，分別來自英、法、奧、義、瑞典、美、
加、澳、紐九國。

會議開始由聯合大會主席端木愷（東吳大學校長）致歡迎
詞、聯盟主席卡西拉葛致詞，以及亞洲作曲家聯盟中華民國總
會理事長康謳以〈亞洲作曲家聯盟會議的展望〉致詞。總統嚴
家淦先生為台灣首次舉辦國際性音樂活動特致電慶賀，並親自
接見各團聯盟代表。

康謳致詞時，首先宣佈主題是以「亞洲古代為現代音樂的

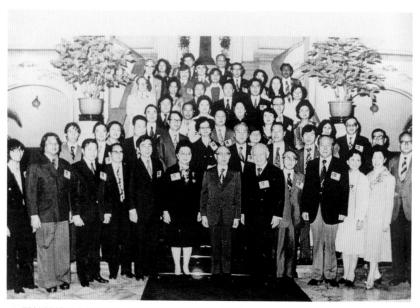
▲ 嚴總統接見各團代表，前排左起第四員為康謳。

泉源」，期勉各國聯盟會員在往後創作，應強調各自本國特徵，把握自己民族風格，不要再亦步亦趨隨西洋模式，各國應加強團結，互相切磋，努力創作與研究，爲發展偉大的東方音樂而獻身，藉由作品交流，以期建立亞洲音樂的理論體系。[3]

這次是以「亞洲古代爲現代音樂的泉源」的觀點作爲中心主題，因此，康謳於會中發表對於中國曲調和聲的研究心得，宣讀論文〈中國調式和聲研究〉。這次活動除召開會議、論文發表外，音樂節的節目共有七場，其中亞洲傳統音樂四場，亞洲當代管絃樂暨室內樂之夜三場。

理事長康謳對於會員們肯賣力發表創作、積極參與推動音樂活動的表現，深表嘉許，他說：「參加的人是純粹爲了興趣

註3： 康謳，〈亞洲作曲家聯盟會議的展望〉，《亞洲作曲家聯盟第四屆大會——大會紀錄》，樂韻，頁4。

與推動發展國內音樂事業而熱中參與的，並且都有傑出的表現
……。」而因過去康謳在大陸時一直是教育當局的工作人員，
與教育部長官們熟識，在音樂圈人脈極廣，所以由其籌劃的音
樂活動都較易獲得補助。他提到當時教育部社教司給予活動最
多補助款，並指出：當時的活動經費很多都是由我向教育部申
請的，社教司的補助款最多，在我國輪到「第四屆亞洲作曲家
聯盟大會暨音樂節」的時候，我還申請到壹佰萬的經費，並且
也請到當時的總統嚴家淦先生致詞。

他在理事長的五年任內，工作推展具體成果主要有六項：
（一）接受國家文藝基金會委託，邀約國內優秀作曲家創作中
國風格樂曲，充實國際交流音樂演奏會曲目，提供音樂比賽指
定曲及音樂科系入學考試指定曲。（二）舉辦樂曲創作比賽三
次。（三）舉辦會員作品發表會四次（1974-1978）。（四）主
辦中國風格鋼琴獨奏會及聲樂作品演唱會兩次。（五）出席亞
洲作曲家聯盟大會暨音樂節四次。（六）主辦亞洲作曲家聯盟
大會暨音樂節一次。

他的努力是有目共睹的，許常惠對於他在「曲盟」理事長
任內大力推動會務的表現，曾寫下如此評語[4]：「草創時期，
康謳對穩定組織、推動會務的謹慎作風，奠定團體未來的發
展。」正如許氏所言，在「曲盟」奠基未深，作為音樂界前輩
的康謳，在此時所扮演穩固安定的角色，便顯更形重要。

註4： 許常惠，《民族音
樂論述稿──四》，
樂韻，1999年4
月，頁223。

退而不休續傳音

一九八〇年三月一日奉准退休的康謳，在北師服務年資為三十年七個月，而依據公教人員退休年資採計方式，共計三十七年四個月。該年七月十二日，他偕同夫人葛琳在眾人依依不捨與誠摯祝福聲中，搭機前往加拿大溫哥華定居。由於退休前常受到許多樂界朋友們抬愛，礙於情面總有許多難以推辭的工作，因此，許多心中欲達成的理想總是被耽擱；且因早期忙碌奔波的緊張生活，使其身體些微耗損，必須找地方靜養。溫哥華，這個被世界公認最適合居住的城市成了最佳選擇，他現正住在本拿比市（Burnaby）的羅瑟路（Rosser Avenue）。

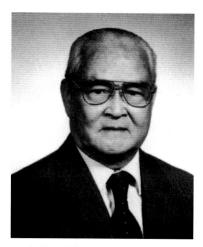
▲ 加拿大時期的康謳。

經一年調養，他的健康狀況明顯進步，遂將時間用在未完志趣「創作」上。所以，表面上已「退休」的康謳，其實仍安排許多計畫，與退休前的差異只是工作選擇自由、壓力較小。從他一向心存不願「虛度此生」使命感，以及工作表現成果看

來，這段日子倒成了不折不扣的「退而不休」。

【溫城休閒 吸收新知】

閒暇時間中，他有三分之二花在寫作與吸收新知（閱讀與
進修），曾以七十歲高齡用去八
年時間取得本拿比市（Burnaby）
「移民英語高級班」證書，其他
時間用在「教學」上。除「退
休工作」外，他一般固定性休
閒活動有三：（一）每星期教
會禮拜與教友聚會；（二）每
月舉行的「先生廚藝觀摩
會」；（三）生日會。

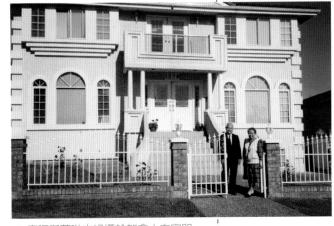

▲ 康謳與葛琳夫婦攝於加拿大自家門
前。

在台享有盛名的康謳，即
使落籍溫哥華仍有慕名者前來
請教，向來不懂得推辭的他見
別人需要幫助總不吝情給予協
助，而開始收了私人學生。後
因學生參加加拿大皇家音樂院
（The Royal Conservatory of
Music，簡稱RCM）入學考試
時，獲優異表現，音樂院即邀
他擔任鋼琴與音樂理論的「加

▲ 參加本拿比移民英語高級班八年
後與教師同學合影。

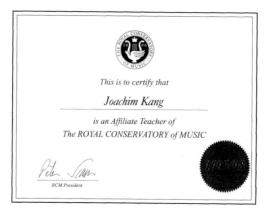

▲ 獲皇家音樂院加盟教師證書。

▲ 好學不倦的康謳除了以高齡考上駕照外,更以八年的時間學習英文,並獲得證書。

註1: 康謳是本拿比市的加盟教師,Kang, Joachim Ngou是他本人。加盟教師的學生進入某個程度後,通過老師簽薦,可參加音樂院考試,及格者即獲得進級(鋼琴、聲樂、理論等不同領域有不同級數),待級數完成後,再經考核可獲得文憑。

盟老師」(RCM Affiliate Teacher)。[1]

「先生廚藝觀摩會」由溫哥華的朋友組成,發起人是台大退休教授張守敬,成員是台灣移民,且先前大多在教育界服務,除康謳夫婦外尚有:前台大教授張守敬夫婦、前政大教授史元慶夫婦、前台北縣國小校長孫功凱夫婦、畫家郭明橋夫婦,以及企業家周登堯夫婦。這些先生們為了體恤太太們的辛勞,特以此溫馨甜蜜方式聯繫友情與愛情,替退休生活增添幾分情誼與樂趣。

在一九八二年以後,康謳與加拿大的華人朋友,為彼此的生日舉辦慶生會,經常出席生日會的朋友有:郭永錚夫婦、盧傳曾夫婦、郭明橋夫婦、包趙瑛階夫人、潘劉國璋夫人等人。

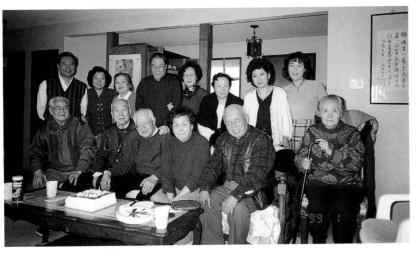

▲ 先生廚藝觀摩會成員。

【退而不休　筆耕書樂】

康謳秉著「退而不休精神」，持續的創作樂曲與寫作理論書籍，期能在有生之年，繼續在音樂上盡一份心力。

退休後的音樂活動縱然無法與台灣時期相比，但仍可觀。計有著作：《管絃樂配器法》（1981年）、《和聲學——多種和聲法的詮釋與分析》（1982年）、《應用鍵盤和聲學》（中冊，1985年）、主編高級中學《音樂》（1985-1990）等書籍出版，另撰寫許多篇的論文與文章。音樂作品則有：《康謳獨唱曲集》（1986年）、《康謳合唱曲集》（1986年）、《中國民間旋律鋼琴變奏曲》（1996年）、《唐宋詩詞歌曲創作集》（1998年）、《懷念樂詩》（2000年）等聲樂與器樂的作品出版[2]，另有多首單篇

▲ 慶祝葛琳70大壽。

註2：新作《比翼之歌》（暫定）仍未完稿，包含獨唱曲七首、合唱曲八首、以及改編合唱曲八首。

生命的樂章

▲ 畫家郭明橋聆聽康謳在鋼琴上作曲情形，1991年夏。

歌曲。至於音樂演出方面，他曾指揮台灣大專「加西校友會合唱團」演唱世界名曲與自己的作品、參加師大校友會舉辦的音樂活動、同時又擔任「遠道合唱團」的顧問，可以想見其在溫哥華的音樂生活是何等多采多姿。

【金婚之喜 紀念專輯】

　　一九九三年初，女兒和女婿們為康謳八十大壽與康謳夫婦結婚五十週年金婚之喜，特以別具巧思方式慶祝，他們製作《小橋、流水、人家──康謳80樂展》CD，將父母倆作品心血結晶集合在專輯裡，呈現給父母及諸位親友，因屬非賣品，數量不多。演出人員有戴金泉（國立實驗合唱團指揮）指揮合唱團、劉廷宏演奏雙簧管、以及康美鳳擔任獨唱……等，曲目包括聲樂與器樂曲作品。

　　這張紀念CD裡，附照片與說明文字，包括「康謳教授簡歷」、「我們的心聲──獻給父親」、「歌詞與解說」、「作品年表」與「演奏者介紹」。而在「我們的心聲──獻給父親」中，可見到女兒們心目中偉大的父親形象與對父親的感懷和尊敬：

　　父親是一位愛好音樂而寡言的學者，自幼以來，我們對父

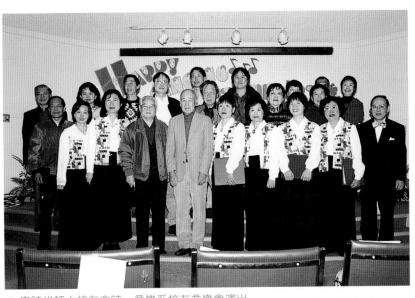

▲ 卑詩省師大校友會時，音樂系校友音樂會演出康謳的作品，由蔡美瑛擔任女高音、莊耀基擔任男中音。

親最深刻的印象是他日以繼夜的坐在書桌前，振筆疾書的情景，好學不倦的精神一直持續至今。

　　父親在台執教三十年，五十七歲時，到紐約及歐洲進修，跑遍了各大音樂廳、歌劇院，到處尋找各類書籍。在紐約的十個月中，每週六到大都會歌劇院買站票看歌劇，一站數小時，毫無倦容。退休後，移居加拿

▲ 大提琴家尤金‧歐沙其（Eugene Osadchy）與嘉妮娜‧庫瑪（Janina Kuzmas）演奏康謳新作《山居秋暝》，2000年6月。

大，雖然英語已足夠應用，仍然天天上英文課，數年不間斷。六十八歲考取汽車駕駛執照，七十歲開始學電腦。他注重傳

▲ 現代音樂作品抒情之夜。

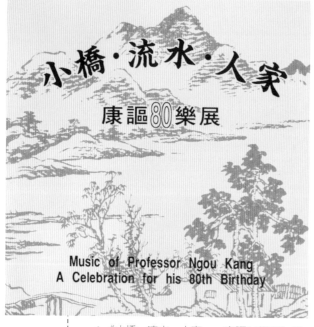

▲《小橋、流水、人家——康謳80樂展》的
CD封面。

統，但決不拒絕新時代，新事物的挑戰，每回相聚，總是興致勃勃的給我們介紹他的新發現，或討論他的新計畫。

父親為人平和，常和我們姊妹強調「自然就是美」和「知足常樂」的道理，他自己亦身體力行。對女兒們的教育，他亦採取任其選擇，自由發展的態度，所以我們姊妹四人都有完全的自主，選擇自己喜歡的科系。父母親都熱衷教育，對學生尤其照顧，每次逢年過節，家中總是有許多的外地來的學生和我們一起歡聚，學生們最常提到的問題是「我們從來沒有見過康老師生氣，他到底會不會發脾氣？」

【九秩華誕 康謳樂展】

二〇〇三年六月二十八日，「康謳教授九秩華誕祝壽音樂會」在本拿比市隆重登場，這場音樂會是女兒們以別開生面的方式慶賀父親九十大壽，由康幼琳全力策劃執行，受到加拿大藝文界注意，媒體亦大加採訪。

演出陣容堅強：康美鳳（女高音）、陳怡誠（鋼琴）、庫絲瑪（Janina Kuzmas，鋼琴）、柯瑞克（Barnaby Kerekes，長號）、康幼琳（女高音）、羅思耐（Zoltan Rozsnyai，大提琴）、星珍娜特（Jeanette Singh，小提琴）、孫勇（長笛）、康幼琳、鄧美華與朱仲暉（重唱）與遠道合唱團。演出曲目大多是康謳膾炙人口的作品，包括：《懷念樂詩》、《小橋流水人家》、《中國民間旋律鋼琴變奏曲》選曲、《唐宋詩詞歌曲創作集》選曲……等二十六首聲、器樂曲。其中，《比翼之歌》是夫人葛琳教授二〇〇〇年的遺作，《致父親——書桌前的身影》（康美鳳、游昌發作詞，游昌發譜曲）是特別為此場音樂會所作，頗具意義。歌詞描繪出父親伴隨女兒們成長的過程，以及刻印在女兒們心中音樂家父親的形象。歌曲由康美鳳發自內心的傾訴，溫情柔婉的

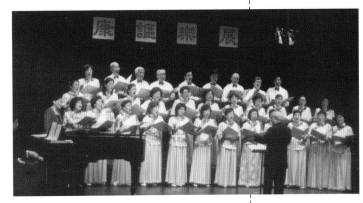

▲ 「康謳教授九秩華誕祝壽音樂會」的壓軸，由作曲家康謳親自指揮遠道合唱團演出，受到觀眾激賞。2003年6月28日。

歌聲，將父女情深自然表露，這場溫馨感人的音樂演出，給予
聽眾一場雋永的心靈美宴。歌詞如下：

蘊黃的燈光下

他

振筆疾書

稚幼的我們

一個搶坐膝頭，一個搭在肩旁

他

心無旁鶩、專心如注

蘊黃的燈光下

他

輕歌譜曲

年少的我們

圍坐桌前

那

寧靜與勤奮伴著我們成長

蘊黃的燈光下

他

創作依舊

兒女成行的我們

在書桌前看到

那在孫輩嬉鬧中的

執著與安祥

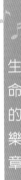

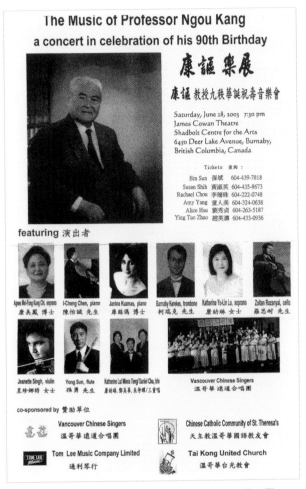

▲ 康謳教授九秩華誕祝壽音樂會海報，2003年6月28日。

　　在節目單「演出的話」中，有一段由二女婿齊正中執筆，
王維仁、葛逸凡夫婦潤飾的賀詞，記下了康謳九十年精采豐富
的人生歷練，及對他的祝賀。於此一片歡樂喜氣的道賀聲中，
筆者也必須向康教授表達個人最誠摯的感謝與祝福，同時也向
這位對台貢獻卓越的音樂教育家，致上最高的敬意。

康謳教授九十賀詞

負笈異鄉	十載伴窗寒	春風化雨	桃李滿宇環
熱情報國	陪都結良緣	耕筆書樂	音韻傳世間
亂世風雲	渡海體國艱	嚴教諄牧	家訓啓孝賢
含辛茹苦	寶島建家園	四海歷遊	孜孜創新獻
恂實儒雅	赤心呈良善	心敏體康	謳歌賀嵩年

▲ 《本拿比日報》（BURNABY NOW）以〈樂在創作〉（Making music a labour of love）為題，介紹作曲家康謳教授，2003年6月25日。

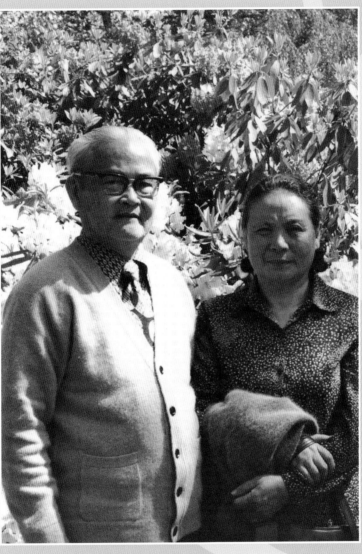

豐沛交響的樂章

耕耘音樂山林

　　康謳曾任上海教育局公務員、航空旅擔任音樂教官、重慶志成高中教師、上海滬濱中學校長、晉元中學教師等職。來台後任教北師，並先後受聘於藝專、文化學院、市師和師大。退休後在加拿大皇家音樂院任加盟教師，其音樂教學資歷逾半個世紀，經驗豐富，幾乎無人可與比擬。

　　身為人師的他，無論身教與言教再再給予學子深刻印象。這裡從教師、學生言談中，獲知他與同事相處、師生互動與上課情形，從而認識這位春風化雨、功在樂界、澤及童稚的「音樂導師」給學生的影響。以下師生言論是筆者訪談與蒐集得來資料中摘錄的片段。

【師生眼中的樂牧】

申學庸──國立藝專音樂科創辦人、前文建會主委

　　藝專籌設音樂科時，我曾找沈炳光、王沛綸、顏廷階、蕭而化等老師開會商議，當時沈炳光為藝專付出了很多的心力，他與康先生都住在和平東路的師範宿舍，因為彼此都是學音樂的，常碰面而互相認識……。

　　康先生是一位謙謙君子，修養非常好，學養俱佳，人緣很不錯，他是學者型的老師，學生在學習上是如坐春風。他為人

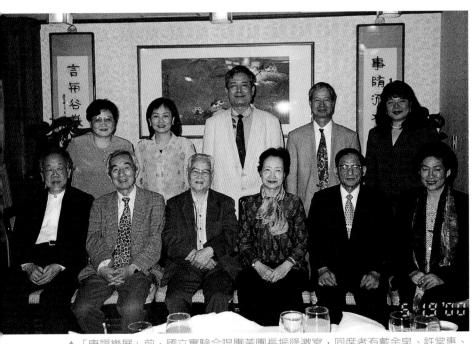

▲「康謳樂展」前，國立實驗合唱團黃團長振隆邀宴，同席者有戴金泉、許常惠、康謳、申學庸、黃振隆、陳麗香（前排）；康美鳳、鄭仁榮、莊瑞瑋夫婦（後排），攝於2000年5月19日。

善良，曾礙於情面擔任藝專導師，在我們藝專的導師是相當費心力的，必須以身教、言教為學生模範，當時我希望師生之間關係像家人一樣，老師雖然值得尊敬，私底下則要像家人般關心學生生活，因這是額外服務，我非常感謝他。另外，他的四位女兒相當優秀……。

戴金泉──台灣藝術大學教授、前教育部實驗合唱團指揮

　　一九五七年以前，初中畢業生如果想學音樂唯一的學校就是北師音樂科，康老師曾擔任音樂科召集人，我很嚮往這所學校，但學科不好曾經落榜。一九五七年藝專成立音樂科，該年

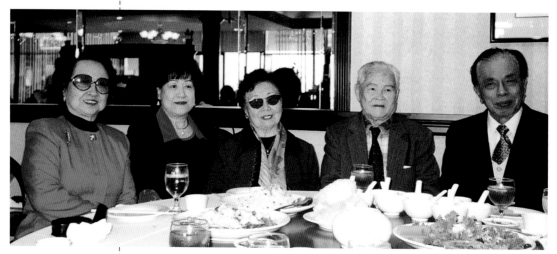

▲ 康謳、林寬教授與孫沛德校長等人攝於洛杉磯，2002年春。

我同時考上北師與藝專，而北師音樂科是公費，又較早報到，於是我選擇北師就讀。在學校與康老師交談後，他知道我同時考取藝專，認為如果我想以音樂圖謀發展，選擇藝專比較好，經他深入剖析與良心建議我到了藝專，也因此成為我人生轉捩點。

畢業後我回到藝專當助教，助教四年後可以申請升等為講師，但規定必須有十二小時的兼課經驗，但我的時數不足，康老師獲悉便將其兼課部分讓給我以湊足鐘點。我所認識的康老師，就是一位會對晚輩與後進提攜照顧的人。

一九九七年我與太太到加拿大演出，住在康老師家，康老師還特請師母燉雞，照顧我們無微不致。令我感到慚愧的是，他已八十幾歲還開車載我到各處參觀，也會以電腦作曲，真是讓人深感佩服。

　　他的著作《樂學通論》是當時編寫中小學課程重要參考書籍，《基礎和聲學》、《鍵盤和聲學》都是大專院校重要教材，《音樂教材教法》、《音樂教學研究》是師範學生必備參考資料，另又翻譯了一系列的世界名著，其著作豐富，嘉惠學子。

　　「曲盟」創立初期，經費最為拮据，他將會址設在自宅，並請秘書陳慧芬小姐處理行政事務，經費由理監事捐款，不足部分由他自掏腰包，由於他做人做事都盡心盡力，陳泗治、郭子究等人都很想念他⋯⋯。

張統星──前台北師範學院教授

　　我在北師普師科（41級）就讀時，康謳老師並未教過本人任何音樂課程，但是我和康老師同事多年，他為人誠懇、教學認真，受到許多學生的喜愛與讚揚，從未聽過學生對他埋怨或者是負面的批評⋯⋯。

　　回到母校實習，受到師長的關愛與指導，有相當程度的安全感。⋯⋯最熱心幫助我的是康謳老師，他不是只供我教材，還介紹教學方法，讓我節省不少時間。經過一個學期的認真準備，一切都進入情況，感覺輕鬆多了。

　　當時創科的第一代教師有康謳、沈炳光、廖蔚、曾寅育、吳華清、張寶雲、周靜孜等，在設備極其簡陋的環境中（只有四間練習室），發揮了無比的愛心與耐心。尤其是康謳老師，為了教學，自編了許多教材，使學生受益良多。⋯⋯輔導小學音樂是當時重要的工作之一，以康謳老師為首，用母雞帶小雞

的方法，培植年輕的老師也具備輔導的能力。當時的輔導區包台北縣、台北市、宜蘭縣與基隆市，任務相當繁重，但均獲好評，也因此讓北師音樂科獲得社會的信任，畢業生受到學校的器重。當時畢業生現在仍繼續為音樂教育而努力，且享有盛譽者有林福裕、廖年賦、蕭璧珠、楊文貴、許雲卿、張邦彥、王尚仁、李瓊、侯俊慶、連信道、王嘉寶、蕭豐田、游昌發、劉廷宏、徐松榮、杜黑、王正義、陳芳信、陳永明及謝娟……。

邱垂堂——台北師範學院教授

康謳教授旅居加拿大後曾二度返台，一九九二年首度攜夫人返台，伉儷情深、溫婉體貼，真是人間美眷。隨後康師母身體不適，康教授形影不離體貼入微照顧師母。二〇〇〇年暑假我去溫哥華旅遊，康教授因忙著於醫院陪師母，無暇會面，但電話中充滿著關懷與照顧之情，康教授對晚輩的用心可見一般。他每次新作品出版都會囑人郵寄給國立台北師範學院音樂教育系老同事，其溫文儒雅士大夫風範令人景仰。

另外，筆者也曾電訪前北師教授張寶雲，他提到「康老師的學問很好，教導學生認真……」，北師校友洪雨田回憶求學時，萬振應老師稱讚他們導師「你們班導師康謳，非常有修養，真像位偉大的音樂家。」[1] 除同事的反應外，從學生回憶中，可獲知為人師表的他，關愛學生情形與教學執著態度，深深影響學生。

林福裕（北師40級）[2]

康謳老師很和藹很慈祥、教學最認真，他教我們欣賞與音

註1： 洪雨田，〈花絮拾錦〉，《台灣光復後——北師音樂教育發展史》，台北，樂韻，1997年，頁460-465。

註2： 同上註，林福裕，〈酸甜苦辣話當年「憶北師音樂科」〉，頁454-457。

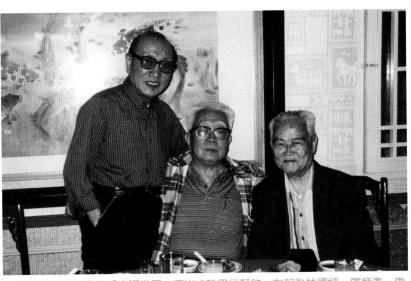

▲ 北師退休教授慶祝「康謳樂展」演出成功舉行餐敘，左起為林國樑、屠炳春、康謳。

樂史，他的教材準備很充實，上他的課很豐收……。

陳國泮（北師40級）[3]——退休教師

康謳老師談吐文雅，學識廣博，凡事以身作則，他的音樂史生動有趣，至今還記憶猶新。除了擅長作曲理論外，他的小提琴更是本事超人，造就了不少人才……。

張瑞滿（北師40級）——中壢合唱團團長

康謳老師學問淵博，人也很好，他拉小提琴時動作優雅、聲音很美，那時候大家都被他的琴音所吸引……有一年我訓練的中壢少女合唱團，就是邀請康老師擔任顧問，並領隊赴韓國演出十四場……。

廖年賦（北師41級）——台藝教授、世紀交響樂團常任音樂總監、台北縣立交響樂團常任音樂總監及指揮

註3： 同上註，陳國泮，〈憶四十級這一班〉，頁457-460。

我在北師音樂科就讀時，學校課程安排並沒有小提琴課，康老師是私底下免費教授小提琴，我們在他家裡上課，課堂上則是很嚴肅的。康老師做事雖是一板一眼，但是很有感情，人很好，我們很喜歡給這種老師教，當時那一批來台的音樂家都是最好的……。

陳昭良（北師46級）──紐約青年交響樂團總監

初中畢業很幸運的考取台北師範音樂科，當時全台灣只有北師及師大兩校設有音樂科系，有幸於當時的音樂科主任康謳教授，免費學習小提琴。每週一次到老師家學習，我是多麼珍惜這得來不易的機會，心中總是無限感恩。康老師無怨無悔的指導，每當我遭逢挫折，他總是給予無微不至的關懷，疏導與啓發性教學，待人和氣、柔和的聲色、莊嚴的氣質、從未有疾言厲色的訓斥。三年來在康老師調教下，奠定了很好的小提琴基礎，童年的一個夢想，終於實現。

康老師一生從事音樂教育工作，桃李滿天下，對台灣音樂普及、層層提升，貢獻良多……二○○一年我曾在紐約幼獅青少年管絃樂團合作下，首演「鄉村交響詩」極受音樂界好評。康老師是我最敬仰的一位老師，一份感念經常在內心發酵。

鄭心梅（北師49級）──前師大教授

康老師性情溫和、耿直積極、平易近人，是一位虔誠的天主教友，帶人不慍不怒，尤其對學生常無形以愛的教育施教。在師專音樂科時，我從一年級至三年級都由康教授任班導師，我們班上的門額上常掛著「模範班」，學生的品質及成績都勝

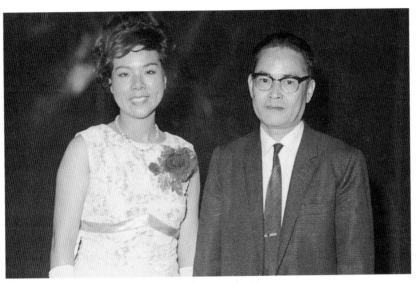

▲ 鄭心梅獨唱會後，攝於台北市僑光堂，1969年3月。

於其他三科，即藝術科、普通科、體育科，這是學生們的自愛，更是班導師的施教。我們班是最活潑又頑皮的一群，但學生對導師是敬愛如父的。猶記當年班上最頑皮的一位同學犯了錯，幾可記過，大家上課時鴉雀無聲，認為康老師的修養高也會生氣，的確康老師是生氣了，但是我們聽不到大聲音，也看不到怒氣，「某某同學你犯的錯真的不小，該好好的檢討改過，下次不可再犯。」他的語氣平穩，真的不慍不怒，但是我們可以細看到老師的雙耳紅了。課後，大家都一起同聲的說：「啊！原來老師生氣時耳朵是紅的！」那頑皮的同學卻紅著臉，以後我們都不再犯錯，而「模範班」仍為我們所有。

徐松榮（北師49級）——作曲家、小學教師

　　在台北師範三年期間，有幸由康老師擔任我的導師。他脾

氣好，全班同學對他都敬佩不已。在三年期間，沒有人看過他發脾氣。我們有過錯時，他都以和顏悅色的態度勸導我們。在我二年級時，他擔任全校的訓導工作，當時，全省的師範生幾乎都是聽話的「乖乖牌」。北師學生可不然，有不少家住台北的學生，就如黑社會的「小老大」。但在康老師的教導之下，大家都變得循規蹈矩。我是屬於「問題學生」，因此，經常會受到「特別照顧」，經過幾次的「招待」之後，也只好「改邪歸正」了。他常說：「我要以音樂感化同學」。這一招果然有效……。

范振義（北師55級）──曾任小學教師

聽唱片也有學分，大家都樂歪了，但在老師要求課前必須對樂曲作者生平、音樂風格、曲式、和聲、甚至到配器色彩認識後，成為最最需要準備的一門。詳述李抱忱的合唱八要，細說合唱指導的要訣，指揮基本的手法，歌曲的詮釋，方知指揮的精髓，乃基於深廣的音樂內涵。

總之，一切的課程在康老師循循善誘的教導啓發下，讓大家不僅認識音樂，進而喜愛音樂，更以身為音樂的園丁為榮……這一切都是源自康老師這位太師父薪傳的恩澤。康老師除傳道授業外，並著作，且作品豐美。雖年已耄耋，仍一本中國風格創作不已。康老師可說是功在樂界、澤及童稚、立一家之言。謙謙君子，學者風範。無限景仰，感念永遠。

曾瀚霈（北師58級）──中央大學藝術學研究所教授

康老師曾擔任五八級國校師資科甲班導師，他待人一向謙

和有禮，對學生也不錯，那時我是隔壁乙班學生，導師是孫立群，甲班班名是「師光」，乙班則是「晶晶」。記得有一次在上指揮學時，我認為沒有必要做相同的指揮動作，康老師不但沒有生氣，且有包容的氣度……。

楊欣心（北師63級）——天母國小教師

康老師擔任我們大部分音樂理論課程，像基礎樂理、曲式、作曲、音樂史、鍵盤和聲等，康老師總是不厭其煩，一再說明。在講曲式分析時他常會隨口哼唱旋律，歌聲令人激賞，心想：老師好像在音樂領域是暢通無阻的嗎？怎麼樣樣都行呢？課程艱澀，總是讓人擔心成績太差，但是我們常得到鼓勵的高分，所以上康老師的課，是雙倍豐收，學得多、分數也拿得多。我們在此得到一個啟示，教師除了要努力教學，也不要吝於用分數肯定和鼓勵學生……。

張瑞香（北師69級）——國中退休教師

康謳老師是：凡事堅守有度，一切均講求原則的人。鼓勵＋希望樂藝的小女孩成為更有氣質的人。使希臘音樂神話故事，在我們的心靈上，長苗生根，賦予不朽生命的人。一座熠熠的燈塔，導引我們在浩瀚的音樂之海上航行，認清方向，駛入豐富的深淵中……。

溫英樹（藝專，北師46級）——國中音樂教師

在北師，康教授奠定學生們樂理基礎，他總是不厭其詳地舉例講授樂理內容，使我們有興趣學好樂理，一生受用。此外，他先後擔任音樂科召集人及訓導主任，其長者風度，不怒

而威，充分感化了我們青年期浮躁性格。

在藝專，康教授指導學生們和聲學，他循循善誘，和聲學的習題不一而足，學生狀況百出，康老師誨人不倦，熱心教學，課後尚耐心地批改我們所創作的和聲學習題，一一訂正，奠定了學生們紮實的和聲學基礎。學生們自畢業後從事教職，仍不斷討教於他，他一如往常，知無不言，無論在學問上或在修身上，學生們莫不受益良多。我們深愛康謳教授。

康明玉（藝專）──仁愛國中退休教師

我的叔公（康謳）是影響我最深遠的人，他鼓勵我學習音樂，美化了我的人生，直到現在我已退休了，仍生活在快樂的歌聲中，並帶領著一夥人高唱低吟，使平淡的日子變得多采多姿。叔公的心地善良（女兒生日舞會，他會開舞，六十九歲考取駕照），所以讓我們感到他永遠年輕，由於他對人的真誠及對工作的熱忱，自然而然的得到大家的尊敬與愛戴。

馬水龍（藝專53級）──作曲家、前台北藝術大學校長、現任曲盟理事長

我在考進藝專前我就曾讀過康老師的書，在藝專時，作曲組以外的學生，其〈和聲學〉是由他教授，同學們一般認為康老師是教學仔細、認真的老師，課程內容層次、進度也非常有系統。記得在三年級時，他教我們「鍵盤和聲」，對我們的要求一是一、二是二，我總覺得合理的要求，會給學生深刻的印象，康老師一向就是做事嚴謹，認真，且對人很和善。他還是我們班的導師，畢業前，康老師請我們到他家裡音樂表演，他

對學生不錯，溫和且寬容。

我出國唸書回來，擔任曲盟創作組組長和他有較多接觸，他對人對事很認真。曲盟是民間組織，沒有經費來源，擔任曲盟理事長的康老師必須自籌財源。他將曲盟會址設在和平東路自家中，並請了秘書陳慧珍小姐聯繫事務，他是很認真的一個人。

去年我到加拿大發表作品時，順道去他家拜訪，看到他用電腦作曲、開車，而且精神和年輕人幾乎一樣。我認為康老師無論是做學問態度或是教學態度上，都是一位令人尊敬的長輩。

游昌發（藝專55級，北師49級）——台北藝術大學傳統音樂研究所所長

康老師是做事規規矩矩的人，上起課來一板一眼，進度掌握精確。「樂理」內容他能講解充分，「和聲學」是作曲的基礎課程，對於這些最初步的規則康老師也教得不錯，改作業也相當仔細，學生們可以在基礎功夫打下基礎，特別是變化和絃以前的部分教得很好，學生受過這樣的老師訓練，才能夠有更深一層的學習。

康老師是非常規矩而用功者，那一代人在戰亂環境下，學習過程辛苦，他們從最初步的東西學起，從理論基礎作曲，一生好學，在維也納時，我也曾陪他到市立音樂院參觀，他好學不倦的精神很值得讚揚。康老師給我最大的影響，在於對我的關懷，他鼓勵我再進修，可以不要當小學老師，而且常告訴我

若遇上任何問題都可以找他幫忙，他曾經幫我負擔過一學期部分學費，也曾在我年輕氣盛時，給我很多的保護。我想沒有康老師，就沒有今日的我，我非常感謝他。

【音樂界新生力軍】

康謳早期除在北師（1949年）與藝專（1957年）任教外，因盛情難卻，又陸續接受幾個學校聘約：一九六九任私立中國文化學院音樂系教授，擔任和聲學、音樂史、鍵盤和聲、配器學等課程；一九七三年受校長孫沛德之聘兼任台北市立女子師範專科學校音樂科教授，講授和聲學、對位法課程；一九七七

▲ 康謳夫婦、校長葉霞翟、教師同仁參加69級音樂科畢業演奏會後合照，1980年夏。

年到國立台灣師範大學擔任兼任教授，教授音樂史、樂曲分析和曲式學等課程。

雖然，他在藝專與文化學院是兼任教師，卻擔任過導師，知名作曲家馬水龍就曾是他的導生。在文化學院，他除教授大學部課程外，也任教研究所理論課程，入學考試的理論科目考題還曾由他負責，後來教育部規定教師只能在一所學校兼課，他因考慮文化學院路程較遠，所以僅接受師範大學的聘請。

雖然在這些學校教過這麼多學生，在他的腦海裡，除市立師專任教時間較短，對學生記憶已模糊外，印象深刻且至今還記得名字的仍有許多

▲「康謳樂展」前與北師第二屆校友餐敘，後中立者為前國教司司長林來發，左側為前北師教授張統星，攝於2000年5月20日。

▲「康謳樂展」後與北師63級校友餐敘，同席者有鄭心梅老師、楊欣心、王巧明等人，2000年5月22日。

人，例如：（一）北師：廖年賦、蕭璧珠、林來發、許雲卿、張邦彥、李瓊、徐松榮、游昌發、杜黑、陳永明、簡文秀、曾正仲（瀚霈）、侯俊慶、劉廷宏、李圖南、呂九五、陳安美、劉玄詠……等。（二）藝專：

戴金泉、陳澄雄、馬水龍、溫隆信、李泰祥……等。（三）師大：范宇文、張鴻英、林智玲、葉樹涵、劉瓊淑、賴高永、吳秀蘭……等。（四）文化：林玲珠、杜黑、劉廷宏、陳敏芳、吳爾寧、林桃英、陳慧中……等。

康謳任教的學校，涵蓋台灣主要大專院校音樂科系，教過的學生以「桃李滿天下」來形容並不爲過，當今執掌音樂教育、音樂演出與音樂行政的領導人物等，許多人曾經是他的學生，他們遍佈樂界各領域，上述人員中，有知名指揮家、演奏（唱）家、作曲家、音樂學者等。

▲ 回台參加作品發表會與北師69級校友聚會，參加者有鄧美華、陳安美、鄭惠玲、張瑞香等人，1992年秋。

▲ 筆者、康謳與曾瀚霈攝於張統星家，攝於2000年5月18日。

【教育理念與影響】

　　無論在大陸或是台灣，康謳在教育界歷練深、經驗足，加上不斷自修研究、發表論述、參與學術討論，使其學識受到肯定，而被許多大專音樂科系爭相聘用。

　　現今樂壇菁英很多是他的學生，曾上過其理論課者更不計其數。從同事與學生言論中，得知他是樂於助人、和藹可親的師長。無論從課堂內到課堂外、從國校師資科導師到訓導主任、從北師到師大，他除了為學生奠定音樂基礎外，也關心學生日常生活、生涯發展、課外學習，並樂意為學生解決問題，使他們均能感受到其慈祥和善的照顧，並在其保護之下順利完成學業。

課堂教學上，北師學生在樂理與音樂教材教法等音樂教育方面，受惠最多。他不但得對音樂教材教法加以研究，還編寫參考書籍，更親自帶領學生實習與參與實驗，因此，研究所得到新教學方法都是最受用的，學生畢業後均能學以致用，處理教學工作遊刃有餘。另外，合唱教學亦付出不少心力，他經常帶領合唱團參加比賽獲得優等，也頻頻受邀演出，指揮合唱團灌錄唱片，成為大專合唱團的有聲示範資料，並曾邀請旅美學者李抱忱[4]來台宣揚合唱運動，致使台灣掀起一陣「合唱熱」風潮。

師範（專）學校以培養國小教師為主，課業重視教育專業導向，在專業之外，學生多將大部分精神灌注在術科練習上，許多人以能成為音樂家為目標，他常勉勵學生進修，直接受其鼓勵與啟發，再尋升學管道而更上一層樓者不少。

北師向來是台灣培育國小音樂師資最重要的學校，在九所師範（專）學校裡位居龍頭[5]，不僅最早設置音樂科，培養出音樂教師更多達數千人，居九所之冠。康謳退休以前（1980年），全台國小音樂科班出身的教師人數，北師約佔九成，直接影響一般國民音樂知能；而當時音樂界生力軍至少有五成曾是康謳的學生。學生們無論是直接或間接受其影響，無可否認，他在音樂教育上貢獻極大。

早期他在音樂教育論著上著墨很深，晚期較重視音樂理論著述。他曾參與高級中學以下「課程標準」起草與修訂工作，對於台灣音樂教育計劃與決策頗具影響力，亦參與教科書編輯

註4： 李氏和康謳來往密切，在教育部時期是他的上司，李氏是教育組主任，康謳是社會組編輯幹事，同在一處辦公，經常接觸，關係也很好，李氏來台灣講學與指揮合唱團演出時，曾住在康謳家大約半年多，而康謳進入美國茱麗亞音樂院，則是李氏推薦的。

註5： 師範時期僅北師一校設置音樂科，師專時期有北師與市師兩校設音樂科，市師音樂科成立於1969年。

及國內音樂師資培育工作，直接主導台灣音樂教育發展方向，戰後音樂教育提升，這些參與規劃、設計與實踐的學者功不可沒。

他相當重視音樂專才培養，曾參與國中音樂班實驗，為國內音樂資優生打下深厚基礎，在其〈音樂專才教育的重要性〉與〈學習環境與專才訓練〉得知，他對台灣音樂水準提升心懷使命感，結果正如文中所言，音樂班培養出優秀學生，國內音樂人才輩出。

針對教科書是否統一的問題，他是反對「統編版」而贊成「審定版」，雖然兩者各有優劣，但若強調各校彈性與適性，及書商彼此競爭能不斷求改進為考量，後者為宜，現今「審定版」終取代「統編版」，顯見其觀點符合時代所需。

康謳在各處發表的文章，無論是否是音樂科系的學生，甚至於一般大眾都產生許多的影響，諸如：〈發展音樂教育與音樂文化的途徑〉（省北師專六九級音樂科班刊）、〈音樂科課程修訂重點與實施方法〉（國民教育，1977年）、〈國民小學三年級音樂科課程實驗研究報告〉（國民教育，1969年）、〈怎樣實施音樂欣賞教學〉（台中師專輔導月刊，1976年）……等。

上述得知，康謳在音樂教育方面貢獻極大，最顯著的莫過於國中小音樂教育、師範音樂教育，以及台灣最重要的五所大專音樂科系的理論教學工作，其學生眾多，難以估算，而他發表的教育論著與文章很多，其影響也無法計量。

埋首於理論著作

【音樂著作種類繁多】

康謳的著作與其教學工作脫不了關係：在北師，深切地體認台灣音樂書籍不足，率先就師範學校教學用書進行編寫，完成師範生與在職教師進修用參考書籍。同時感於兒童音樂書籍匱乏，起而寫作音樂類童書[1]。由於台灣音樂師資培育以師大（中學師資）與北師（小學師資）為首，遂受邀擔任師範學校、高中、國中、國小各階段課程標準制定，以及教科書與教學指引編輯工作。他對於音樂理論書籍研究頗有心得，積極編寫理論著作。他也與志同道合青年愛樂者共同發行《音樂教育》月刊。並主編《大陸音樂辭典》與不定期發表論文於各學報期刊。因此，其著作可分成：音樂理論書籍、音樂教學用書、大陸音樂辭典、音樂課本、音樂教育月刊、論文與文章六個部分。

一、音樂理論書籍

五〇年代可供學子們學習參考的音樂相關書籍還很少，在教學最前線的教師最能明瞭編寫教學用書的迫切。除北師的康謳外，師大的張錦鴻與蕭而化等人紛紛提筆加入行列[2]，此三人還是學生們公認為最重要的音樂理論家，上過其課者皆頗感

註1： 他對兒童音樂讀物缺乏也相當關心，曾執筆編寫四本童書：《西洋音樂家》（正中，1956年）、《音樂的故事》（正中，1959年）、《怎樣認識樂譜》（正中，1959年）與《康樂生活》（復興，1962年）。

註2： 康謳的《樂學通論》、張錦鴻的《基礎樂理》與蕭而化的《標準樂理》是當時最重要的三種樂理參考書籍。

榮焉。

（一）一九五三年，《樂學通論》

康謳體認音樂書籍欠缺，遂將著手進行的《樂學通論》上、下兩冊，交由正中書局於一九五三年三月出版。這套書是他在北師任教音樂理論課程主要參用資料。此書的出現，為戰後急缺音樂參考書籍的學子帶來極大幫助，尤其是本書除音樂知識論述外，在各個段落還附加習題，受到眾人喜愛，截至一九八四年十月，已達十次印刷。

《樂學通論》主要以《愛爾松的音樂辭典》（Elson's Music Dictionary）和《葛魯夫的音樂辭典》（Grove's Dictionary of Music and Musician）兩種辭典作為參考依據編成，上冊與下冊各六篇，依次是：〈引論〉、〈樂譜〉、〈音程〉、〈音階〉、

▲《樂學通論》

▲《基礎和聲學》

〈聲樂〉、〈器樂〉、〈和聲的應用〉、〈曲調的作法〉、〈樂曲的形式〉、〈指揮的技術〉、〈音樂的欣賞〉與〈音樂史〉。

（二）一九六〇年，《基礎和聲學》

一九六〇年二月，康謳編著的《基礎和聲學》通過教師升等，使他晉升為北師音樂科第一位副教授。此書於同年十月交給正中書局印行，為習樂學子在和聲學的學習上，提供系統知識與更多練習機會。

首頁是李抱忱博士為之作序，內容分二十八章，每章有二至三種習題，共六十種習題，基本上以習作練習為主，目的是為教學使用而編寫的教科書。

本書特色在最後一章〈應用和聲之三〉，作者嘗試提出「中國和聲的特點」論述，對於中國風格作曲法有其獨到見解。他認為中國歌謠有自己風格，不應搭配西洋和聲，否則會不中不西，一無是處。這裡發表的論點是康謳在上海音專向黃自學習作曲時，課堂筆記要點的整理，並加入個人研究與實驗結果寫下的心得。

（三）一九六四年，《鍵盤和聲學》

一九六四年康謳以《鍵盤和聲學》作為升等論文，翌年二月通過論文審查，使他成為北師音樂科首位教授，並於三月由正光書局出版。

正文前有〈李抱忱博士序〉，是李氏對本書肯定與推薦。全書十章是為教學用途編寫，內容是和聲在鍵盤上應用，因此，學習者必須具備和聲學基礎。

　　與《鍵盤和聲學》功能相近的書籍在國外很多，國內則罕
見，在六○年代，此書出版具重要性而受到歡迎，讀者依循各
章節步驟學習，可以逐步增強鍵盤上即興配和弦的伴奏能力，
對於演奏者心中欲彈奏和弦，可以準確無誤達到目的。

（四）一九七一年，《現代和聲學》

　　一九七一年一月由天同出版社出版的《現代和聲學》（原
名The Technique of Modern Harmony），是林聲翕在考察歐美音
樂教育時，從美國搜集得來的書籍，原著作者是華盛頓大學音
樂系教授喬治麥凱（George Frederick
Mckay）。林氏在一九七○年轉贈康謳，康
謳閱畢認為極具價值，遂將之譯述成書。

　　國內介紹二十世紀和聲學的中文書籍
少見，雖是譯作，在當時價值仍高，曾獲
北師葉霞翟校長與林聲翕為此書作
〈序〉，特加推薦。本書七章，依次是：自
然音階和聲（不轉調的）、自然音階和聲
（轉調的）、半音和聲（不轉調的）、半音
和聲（轉調的）、音階和調式、和聲組織
的基本原則、二十世紀的資料。

▲《應用鍵盤和聲學》

（五）一九七四、一九八五年，《應用鍵盤和聲學》

　　繼十年前《鍵盤和聲學》以後，康謳計劃編寫一套簡易實
用的鍵盤和聲參考書籍《應用鍵盤和聲學》，他原準備分成三
階段編寫：第一階段包含在鍵盤上認識、熟練一切音程、熟練

一切音階和調式、在各調上實驗三和弦的進行與連接、及原位正副三和弦的應用；第二階段包含轉位三和弦的應用、七和弦、九和弦、附屬和弦與變化和弦的應用、及終止式的應用；第三階段包含轉調的應用、和聲外音的應用、中古調式與中國調式和聲的應用、及廿世紀的和聲應用。但是截至目前只出版兩冊，上冊一九七四年及中冊一九八五年由全音樂譜出版社出版。

▲《管絃樂配器法》

（六）一九八一年，《管絃樂配器法》

康謳有感於管絃樂配器相關書籍內容多半講述繁雜，讀者不易明瞭，於是決定將英國皇家音樂學院（Royal College of Music）戈登傑柯（Gordon Jacob）教授所寫的配器法書籍（Orchestral Technique）譯成中文。本書內容簡潔，非常適合初學者閱讀，他於一九八一年十二月完成初稿，翌年交全音樂譜出版社發行。

這本《管弦樂配器法》是中文配器法相關書籍中，最輕巧的一本，對於管樂器與絃樂器各項單獨樂器的介紹與組成，以

及各種大小樂團組合的搭配都有概略介紹，屬實用入門書，一九九六年已發行第四版。內容十章：導論、絃樂合奏（絃樂團）、木管樂器和法國號、木管樂器和法國號配器法、小型管絃樂團、銅管樂器、敲擊樂器、豎琴鐘琴木琴和鋼片琴、管絃樂團全體奏、結論。此外，還外加附錄「管絃樂配器法進一步建議的習題」，提供初學者進一步探討或研究。

（七）一九八二年，《和聲學——多種和聲法的詮釋與分析》

《和聲學——多種和聲法的詮釋與分析》於一九八二年六月完成校訂，七月交由台灣商務印書館發行，這本書是為大學院校學生所撰寫的參考書籍。

康謳在和聲學的研究始終不遺餘力，早期的相關著作中，不管是編著或是譯著都曾經花費許多研究時間與心血，這次出版的《和聲學》，是集一生教學與理論研究功夫撰寫完成，包含資料更加豐富，從簡易和聲，逐漸進入高級和聲（和聲外音、減七和弦、附屬和弦、遠調轉調、連續屬和弦、變化和弦等），最後三章另介紹了中、西調式和聲與二十世紀的和聲，是一本考慮周詳而內容豐富的教科書。內文分二十五章，八十二類習題供練習。

（八）一九七三至一九八三年，《世界音樂叢書》

康謳遊歷歐美各國回台後，計劃將攜回的許多世界音樂名著譯為中文，取名為《世界音樂叢書》，獲全音樂譜出版社社長張紫樹先生首肯，支持出版這項深具意義的工作。由康謳擔任主譯，邀集同好著手進行，共完成八種音樂書籍譯述。

這些譯作在貧瘠的中文理論書籍中，特別受到讀者歡迎，前前後後不斷以新版本出現，尤其是《和聲學》與《音樂欣賞》，至少已發行至第八、九個版本。

《世界音樂叢書》一覽

原作	譯作			
原作者：原書名	譯者	書名	時間	其他
Walter Piston：Harmony	康謳	和聲學	1974年	1990年八版
Walter Piston：Counterpoint	康美鳳	對位法	1975年	1991年四版
Leon Dallin：Techniques of 20th Century Composition	康謳	二十世紀作曲法	1975年	1990年四版
Leon Stein：Structure and Style——the study and analysis of musical forms	潘皇龍	音樂的結構與風格	1975年	1989年六版
Homer Ulrich：A Design for Listening——a guide to the materials of modern music	康綠島 汪育理	音樂欣賞	976年	1992年九版
Prout：Applied Form——a sequel to "Musical form"	李孝賢	應用曲式學	1976年	1981年二版
Seashore：In Search of Beauty in Music ——a scientific approach to musical esthetics	郭長揚	音樂美學	1977年	1981年二版
Walter Piston: Orchestration	樊慰慈 張邦彥	管絃樂法	1983年	—

二、音樂教學用書

師範生除關心個人音樂知識吸收增長之外，至於未來到小學任教要如何指導學生？使用什麼教材？何種教學方法……等一系列教學問題，均需要師範學校老師給予指引與教導。因此，編寫音樂教學用書也是刻不容緩的事。

（一）一九五四年，《怎樣教學音樂》

靈感的律動

五〇年代可供國校教師參考的專業書籍幾乎沒有，《國民學校叢書》主編吳鼎[3]，乃邀請康謳參與編寫叢書的音樂部份，《怎樣教學音樂》是其中一冊，一九五四年出版。

此套叢書是復興書局爲國校教師出版的專業書籍，主要是讓國校教師能夠推進國民教育，完成時代所賦與的神聖使命。主編亦鼓勵教師們不斷進修，以覓求知識和經驗的發展。

內容包括：音樂教學的目標、怎樣編選音樂教材、教學步驟、教學方法、音樂教學的過程、怎樣展開課外的音樂活動。這冊小書共五十六頁，雖不夠完備，但淺顯易懂，在資料不足的時代，仍是國校教師基本參考書籍。

（二）一九五六至一九五七年，《音樂教學法》（共四冊）

這套《音樂教學法》共有四冊，是國民學校的音樂教學法書籍，由正中書局分別於一九五六年出版第一、三冊，一九五七年出版第二、四冊。事實上，即類似今日的「教學指引」，主要是針對三年級到六年級教科書的教材分析和教學重點的說明。另外，還有教學步驟、時間分配、歌唱與伴奏法、欣賞教學……等教學法，以及教案的舉例。

（三）一九六二年，《怎樣指導兒童合唱》

北師韓寶鑑校長積極提倡「社會中心教育」[4]，以改革學校素來以升學爲主

▲《音樂教學法》

註3： 曾任教育廳專門委員，1950年2月繼張忠仁接任台南師範學校校長一職，1952年7月再調回教育廳，由朱匯森繼任校長。

註4：「社會中心教育」要求配合生活需要，注重手腦並用；充分利用社會資源，增進教育效能；擴大學校教育範圍，成為社區活動的中心；以教育的力量促進社會建設，提高社會生活水準。

要目的的錯誤導向。北師配合國民學校需要，分期編印《社會中心教育輔導小叢書》，預定每期出版一輯，每輯分若干冊，每冊闡述一個實際問題，作為師範生培養學識修養和工作能力的參考書，及協助在職教師實際困難的解決工具。

康謳發覺合唱教學少有指導性書籍可供參考，特以《怎樣指導兒童合唱》（第二輯）為題，撰寫一冊從組團、指導步驟、到演出，足以涵蓋整個合唱訓練過程的書籍，以提供合唱教學實際需要。這冊小書由北師於一九六二年十月初版，內容為：〈兒童合唱的意義〉、〈合唱團的組織〉、〈合唱指導的步驟〉、〈兒童合唱的基本練習〉、〈兒童指導的要點〉、〈合唱曲的選擇〉、〈兒童合唱團的演出〉。

（四）一九六三年，《音樂教材教法研究》

一九六三年韓校長為了配合國民學校音樂師資的需要，特邀康謳為北師音樂領域的專業科目撰寫《音樂教材教法研究》，提供師專生在音樂教學上的參考。因此，如何領導兒童音樂活動與如何教好兒童音樂成了本書的重點。

教學法總是日新月異，昔日《怎樣教學音樂》內容不敷使用，指導教師如何使用教材與應用教學方法的書籍，必須涉及更多層面的問題，包括兒童心理學、教材編選、教學法、教案編寫、合唱、樂隊、評量等各方面的知識與技術，編寫時除觀念方法說明外，更應強調教學步驟與實例，作為教學者參考。本書共八章，依次是：音樂教學的目標、音樂科學習心理、教學範圍及教材選擇、教學過程及編製教案舉例、音樂教學的技

術、音樂活動的指導、成績考查、教具設備。由於教學上幾個重要面向都能顧及，在當時教學現場相當受用。

（五）一九六三年，《音樂教學研究》

一九六三年三月，康謳編著的《音樂教學研究》在台中師專出版，它是「台灣省立台中師範專科學校叢書」之一，作爲該校音樂教學用書。各章的標題依次是〈緒論〉、〈普通樂理〉、〈聲樂及視唱練耳〉、〈器樂常識及鍵盤樂器奏法〉、〈音樂的欣賞〉、〈國民學校音樂科教材及教學法〉。

本書所探討內容是身爲音樂教師所須具備的基礎知識，探討範圍是：普通樂理、聲樂、視唱練耳、器樂、音樂欣賞、小學音樂教材教法等六項。目的乃欲以淺顯易懂的內容，讓小學音樂教師能吸取這些音樂知識，教學時能更得心應手。

（六）一九六七年，《音樂教材教法與實習》

一九六七年《音樂教材教法與實習》由正中書局出版，內容較先前所寫教材教法同類書籍的範圍更廣，共分成十章，外加三個附錄。

一九八四年四月，他依照當時新頒課程標準，將

▲《音樂教材教法與實習》

本書再行修訂後，改交天同出版社重新發行。修改後的內容增加，但是章節綱要大致相同，也分成十章，附錄減為兩個。

　　一九八四年的版本，小幅度地增加了一些篇幅及譜例等材料，充實後的《音樂教材教法與實習》已不同於一九六七年版僅侷限國小教師使用，而是擴展到中、小學教師皆適用的範圍。

（七）一九七○年，《音樂教學法論叢》

　　教育廳長潘振球為求改進國民教育，編印四十五種師範教師叢書與國校教師叢書八十種。但因國內有關師範教育之教學參考資料不多，需借鏡歐美各國文獻，於是邀請音樂教育專家康謳執筆《音樂教學法論叢》。

　　本書一九七○年二月由台灣省教育廳印行。作者認為音樂教師除知識技能外，尚需專業精神素養與教學原則方法。本書是依據最新的國內外教育學說、與教育原理加以闡釋分析，並經若干年實驗，所完成足資借鏡的書籍。其內容涵蓋廣泛，包含：緒論、音樂學生的甄選、怎樣培育理想的音樂教師、音樂教師的基本修養五大章。

　　本書除內容豐富以外，最大優點是在各種課程教學實施中，都明確地將教學範圍、教材內容、以及實施方法具體說明，對於要點與步驟也都提供參考，它是當時音樂教學法中內容最詳盡的參考書籍。

三、音樂工具書——主編《大陸音樂辭典》

　　一九七六年，康謳受到大陸書店邀請，主編內容充實的、

夠份量的《大陸音樂辭典》。他放眼國內，除王沛綸一九六三年編著的《音樂辭典》外，似乎找不到一本內容詳實足供查閱的辭書，更何況該書收錄詞條已不敷使用，因此慨然答應。

此計畫原由簡明仁策劃，預計翻譯英文原版《哈佛音樂辭典》（Harvard Dictionary of Music）為中譯本，康謳接手後，認為有必要增加中西音樂人名和中國音樂部份，以符合國人實際需要，因此辭典除以《哈佛音樂辭典》為主要依據外，又加入許多中、英文參考書籍。

主編一本辭典必須耗費許多時間與人力，且牽涉內容層面廣，康謳邀請十九位編譯同仁共襄盛舉，但是英語以外的外文部份需要另找專家指導，所以主編者煞費苦心，總計從一九七六年七月開始著手至一九七九年十二月完稿，歷時三年又五個月。全書一千五百三十二頁，收錄辭條一萬兩千餘，共兩百四十萬字，另有圖片與譜例四百餘幅。次年由全音樂譜出版社初版，發行量甚佳，已再版多次。

編輯辭書被公認是困難重重、吃力不討好的事：經費既少、耗時卻多、參與人員協調不易、又不能算是著作、找尋專家配合等複雜問題很多。有資格擔任主編者已不多，更何況還有上述複雜問題待解決，有意願參與的學者自然就更少了，因此，這部辭典問世是樂界大事，習樂者幾乎人手一冊。誠如劉靖之所言：[5]「《大陸音樂辭典》儘管有這樣或那樣的缺點，但目前這種缺乏音樂辭典的情形之下，這部辭典仍然不失為一本認真、頗夠水準的參考書籍，對音樂工作者、愛好者和學生極

註5：劉靖之：〈評《大陸音樂辭典》兼論音樂辭典的編纂〉，刊於《開卷》第3卷第5期，1980年10月，頁17-21。

為有用……。」

　　的確，截至目前，仍有許多學生將它作為必備的參考書籍。《大陸音樂辭典》給予台灣音樂辭書上起著示範作用，為後進參考改革的重要依據。

四、編輯學校音樂課本

　　師大和北師一直是台灣從事音樂教育工作者的主要搖籃，教育部在音樂教育事務的問題上經常需借重兩校教授來承辦、研究與處理，特別是中小學教科書編輯是其最重要業務之一，由於音樂課本所提供內容是全國學生都必須具備的基本知識，教材良窳將直接牽涉到全民音樂水準，因此受邀參與編輯委員都是一時之選。康謳是音樂科召集人，知名度最高，不僅受邀參與國小教科書編輯，國中、高中以及師專教科書的編輯工作，他也都獲邀參加。

　　一九七三年以前，教育部還未統一印行課本，允許各書局依照課程標準規定的教材綱要與實施要點編寫課本與教學指引（審編版）。康謳與學生吳

▲ 正中書局版──國小音樂課本

文貴（世象）、官有謀、陳國泮、林來發（克非）、廖年賦（沈毅）等人，先後完成三種小學音樂課本，分別由正中書局、台灣兒童書局與翰墨林出版社發行。

一九七二年教育部為了統一國民教育的教材，決定由國立編譯館負責編輯中、小學音樂課本一套（國編版），並於一九七三年開始使用。康謳長期受聘擔任中小學音樂課本編輯委員，直到退休為止。

高中音樂課本，他曾參與編寫三次，均由正光書局出版。而師專音樂課本，在一九八○年開始試用，翌年，師範專科學校教科書《音樂》，才由正中書局正式印行。張大勝是主任委員，康謳在此擔任委員。

五、音樂教育月刊

創辦期刊雜誌者，總被認為是極具抱負、有志之士的作為，這些知識份子將歷年所學，藉刊物發行，開拓專業領域深入研究與探討的園地，經與讀者對話，共謀音樂發展去路，這種結合理論與實務的討論，對於整個音樂環境發展有相當助益。但要經營期刊雜誌，光靠決心與毅力是不行的，畢竟有太多層面問題需要考慮，特別是這個一直處於「小眾文化」的《音樂教育》，在發行量、營收與資金調度的問題困難重重，終使得這群滿腔熱血的青年，在孤立無援下，也和大部分雜誌下場一樣走入停刊命運。

這群熱血青年，包括：林福裕、王諄年、周青樺、江銘

▲《音樂教育月刊》封面。

卿、李陳洋、張瑞滿、李遠芳、曾秋山、邱慶彰與簡明仁，成員大多是北師校友。康謳是主編，林福裕任社長，其餘人員皆為社務委員。經取得內政部出版登記證（內版台誌字第二五二四號），他們在一九六七年十月二十五日出版第一本結晶，當時樂界重要人士鄧昌國、李抱忱、申學庸、顧獻樑等人均給予熱烈支持，在他們的祝詞中，可以得知此本刊物產生是眾樂迷所期待，在台灣音樂史上具有一定程度的時代意義。

康謳在〈創刊詞〉中，針對《音樂教育》月刊的發行目標與方向作出說明：[6]

為了普及音樂教育，提高音樂教育的效果。對於怎樣加強音樂教學？及怎樣實施音樂教學，始能增進音樂教育的功能等問題，實有深入與力求改進的必要。本刊今後將站在現代化的音樂教育立場，從音樂教學理論，音樂教學實驗、輔導、研究、教材包含歌曲、器樂曲、欣賞基本練習等編寫、教法介紹

註6：參考《音樂教育月刊》第1卷第1期〈創刊號〉，頁1，康謳為此月刊寫下的〈創刊詞〉。

等各方面，盡量提供有份量、有價值的論文、圖片、報告、參考文獻、曲譜創作，教具製作等資料，期能對音樂教育有所貢獻，對音樂教師有所助益……。

六、發表論文與散篇文章

康謳的文章最常發表在學校期刊上（《國民教育月刊》計十四篇、《北師學報》計五篇），也不定期在各書、報、雜誌、期刊等處投稿，零星篇章許多。此外，他提攜後進不遺餘力，曾為多人著作寫〈序〉[7]。而台灣樂界音樂活動常會邀請他發表言論，在演出節目單上可見到其文字論述。康謳的音樂創作曲譜出版時，也經常為樂曲創作理念發表意見。

【研究態度與成果】

康謳在音樂理論研究上下了極多工夫，完成文字論述成果豐碩，其著作多、讀者廣、實用，而受到歡迎，出版商以再版、三版……持續發行。著作分成兩類：一是音樂教學類；二是音樂理論類。

音樂教學類用書，必須配合時下教育政策，因此除參考歐、美、日等國教育書籍外，內容與觀點強調能符合「國情」與「教育」功能，符合當代教育思潮與教學現場需要，所以書籍均是理論依據加上作者教學心得完成的。他還參與一系列「新」課程實驗，從結果中改進教材教法，對於台灣音樂基礎教育功不可沒。

註7： 例如，《音樂手冊》（張人模，1959年）、《中國鋼琴曲集》（劉美蓮，1970年）、《音樂創作散記》（黃友棣，1974年）、《二胡操奏法》（吳火煌，1975年）、《合唱指揮研究》（張大勝，1978年）、《鋼琴踏辦的研究》（林公欽，1978年）等。

靈感的律動

音樂理論類書籍出版，在台灣早期理論書籍欠缺情況下，發揮「沙漠甘霖」功效，成為音樂科系學生必讀參考書，也是一般愛樂者自修寶貴資料。他鑽研理論，著作眾多：舉凡音樂概論、音樂欣賞、對位法、和聲學、作曲法、配器法……等曾付出心力，在音樂書籍貧乏的六〇至八〇年代，他最為多產，所編寫完成的書籍是莘莘學子不可或缺的重要讀本，每一本書問世，均具有指標性的意義。

他秉持積極研究態度，探求新知不落人後。從教學類著作觀察，他從完成僅五十六頁的小書《怎樣教學音樂》（1954年）開始，直到《音樂教學法論叢》（1970年）與《音樂教材教法與實習》（1984年），已將探討範圍擴大、深度增加，實用性增強。就音樂理論類而言，和聲研究從內容簡要的《基礎和聲學》（1960年）開始，直到《和聲學——多種和聲法的詮釋與分析》（1982年），探討範圍加深加廣，內容充實。

至於《大陸音樂辭典》（1980年），主要是希望完成更充實、完整、能提供大眾一部較為實用的音樂辭書，然而工程浩大，共花了三年多才得以完成。洪萬隆在主編《黎明音樂辭典》時，對於前輩們苦心成果，給予高度讚揚：[8]「工具書是學術研究不可或缺的『工具』，而其中尤以專業辭典最為重要。但檢視國內音樂學科的工具書，唯一尚可用的就是六十九年康謳教授主編的《音樂辭典》，爾後，即付闕如……音樂界有識的前輩對此曾貢獻其智慧，身為音樂界中人，應以十二萬分的敬意向他們表示謝意，他們是王沛綸教授及康謳教授。」

康謳的理論著作，參考者眾，是優良的理論教學用書。而其音樂教育類書籍，對於某些不諳音樂教學的教師[9]而言，是迫切需要的「寶典」，內容除教材選擇、教學指導外，尚有對音樂教師修養等教學基本態度與觀念講授。所以，他在音樂教育的影響最大，著作經多人參考也很實用，對台灣音樂水準提升多所幫助。

註8： 洪萬隆，〈總編輯序〉，《黎明音樂辭典》，1994年。

註9： 中小學音樂師資長期不足，許多非音樂科系畢業的教師對「音樂」雖然望之卻步，卻仍要教授音樂課。

致力於創作演出

在中國風格和聲探索上，康謳最初將個人研究心得，以歌曲創作求取具體實現，而能在作曲圈取得名聲。早期他從較短小的獨唱、合唱曲作品為主，然後嘗試大型歌樂作品——歌詠曲（Cantata）；逐漸地嘗試創作器樂曲，為獨奏樂器、室內樂、管絃樂合奏等器樂作品陸續出現。他在台時期的創作，幾乎都有演出機會。

【中國風格的作品】

（一）一九六六年，《康謳歌曲創作集》

康謳常將創作理念，發表在曲譜的〈序〉裡頭。他從中國音樂史中對於「雅樂」與「俗樂」的美學辯證問題，提出個人否定態度，並對於前人崇「雅」貶「俗」、揚「古」非「今」的對立性觀點不表認同，從而提出其美學看法：

我覺得這些（指古往今來作品）都是具有中國風格的音樂，都值得我們盡力發掘和深入研究。然後善為提煉，重加整理與改造。但是卻不能以任何一種

音樂小辭典

歌詠曲（清唱劇）Cantat

常見的是合唱歌詠曲，音樂結構是由合唱曲與獨唱曲交替進行的，獨唱部分有宣敘調與詠嘆調，伴奏常使用管絃樂團。音樂學者曾瀚霈指出：「原文Cantata字源於動詞Cantare，意思是『歌之詠之』；其發展初期是相對於器樂曲Sonata，字源於Sonare，意思是『奏之；鳴之』。而後者譯為『奏鳴曲』相當合理；前者則應譯為『歌詠曲』才適合，因為此樂種在演出時，既非清唱，也沒有戲劇該有的舞台動作。」

曾瀚霈，《音樂認知與欣賞》，頁264-266。

古樂作為中國音樂的代表，而抹煞其他方面的價值……。

這可證明雅樂導人以理性，蕭穆莊重，娛樂成份極低，調節生活的力量不大。但民歌俗樂，則抒人以感情偏重聲調的柔美，娛樂的成份很高，具有調節生活的力量，較能迎合人性的弱點，易於被人接受。

他的第一本歌集《康謳歌曲創作集》於一九六六年誕生，即是打破「古、今、雅、俗」為原則創作而成。計有十二首鋼琴伴奏的歌曲，依次是：1.《石縫草》，王文山 詞。2.《漁人之歌》，燕秋 詞。3.《釋》，鄧禹平 詞。4.《流雲之歌》，鄧禹平 詞。5.《黑地獄》，上官予 詞。6.《豐年歌》，葛琳 詞。7.《啊！藍色的海》，葛琳 詞。8.《小橋流水人家》，葛琳 詞。9.《酒》，葛琳 詞。10.《猜》，葛琳 詞。11.《懷大陸》，樂牧 詞。12.《自由頌》，樂牧 詞。

心靈的音符

歌曲的創作，是藝術創作之一，它是用詩詞與音樂，抒發人的感情，美化人的性靈，表達人的思想的藝術，由於人的感情，是不分古今，無嫌新舊的。所以有些優秀的音樂創作，能歷百世而常新，但人的思想卻與時俱進，嚮時所認為新奇的，不旋踵即已變成陳腐，所以音樂創作的發展，因受時代的影響，而風格不同。

——康謳，《康謳歌曲創作集》。

（二）一九六八年，大型歌詠作品——《華夏頌》

一九六八年二月十五日，康謳完成了合唱歌詠曲《華夏頌》鋼琴伴奏樂譜，歌詞是葛琳所寫。後來，經鄧昌國先生鼓勵，而編成管絃樂的伴奏曲譜，於四月一日在台北市中山堂進行首演。

《華夏頌》是康謳鑽研「中國和聲」多年以來，一次較大的實驗，對中國和聲研究，常會讓人憶起黃自，這位曾是康謳的老師，也是最早研究中國曲調並探求中國和聲的音樂家。這

種作曲方式有其獨特情調，在這次「音樂年」演出後，得到許多奉行者與愛好人士讚賞，報紙亦曾刊出以「中國和聲」創作為發展途徑的支持性評論。[1]內容除〈序奏〉、〈序歌〉外，另有三個篇章的十一首歌曲。

▲《康謳歌曲創作集》

（三）一九七四年，《懷念樂詩五重奏》

一九七四年完成的室內樂作品《懷念樂詩五重奏》，曾參加該年「中國現代音樂協會第一屆作品發表會」在三月二日的演出。擔任首演有：張燦祥的雙簧管、彭廣林和藍國融的小提琴、陳建華的中提琴、以及陳哲民的大提琴。

這首器樂作品於一九七九年四月由亞洲作曲家聯盟中華民國總會出版。樂曲是四四拍子，G音宮調式，最先有八小節自由速度的引子，預告整曲中四個關鍵音G、B、D、E的大致發展。樂曲極富中國風味，創作者對此曲的解說是：[2]

以強力而有精神的慢速開始，然後由小提琴，雙簧管及大提琴輪流奏出主旋律，有懷念沉思之情，隨後有一段歡欣鼓舞的流暢曲調。轉調後，曲調富含熱力，頗有堅強振奮的氣勢。尾聲樂句，速度更快，並由雙簧管擔任尾聲旋律的主奏，情緒激昂，生動而有活力。

（四）一九七七年，《鄉村組曲──四季》

註1： 柳絮，〈從音樂年的蜜月說到中國和聲〉，中央日報副刊，1968年9月10。文中對於康謳等人致力研究中國和聲給予高度肯定與大力讚揚。

註2： 康謳，〈歌詞與解說〉，《小橋、流水、人家──康謳80樂展》CD光碟，1993年，頁17。

　　管弦樂作品《鄉村組曲——四季》在一九七七年完成，曾參加「曲盟」主辦的「民族音樂作品發表會」，由世紀交響樂團擔任首演。

　　此曲樂譜於一九七七年十二月，由亞洲作曲家聯盟中華民國總會出版。對於樂曲的解說，作曲家本人的說明是：[3]

　　本曲以作者舊作《小橋流水人家》曲調為主題，混用對位與和聲技巧而成為雙管編制的管絃樂曲，並特別用入鐘琴與木琴，以強調生活的平靜與愉快的景象。商調式與羽調式的綜合運用，另加上臨時的轉調與變奏，期能增進對比的作用，是此曲的特徵。本曲的命名「四季」，是主題的重點，它顯露出安居樂業的四季的景象，春天的安靜和諧、夏天的活潑多彩、秋天的清新愉快、冬天的寧靜安詳，象徵著我們都生活在如詩如畫的大自然下自由自在、安康幸福。

　　這首器樂作品管絃樂器使用達十七種。樂曲是三四拍子，D音羽調式（F譜羽調式）的行板，以中國五音音階為主，具濃厚中國色彩。

（五）一九七七年，《中國風格彌撒曲全集》

　　這套《中國風格彌撒曲全集》是彌撒曲的不變部分（ordinarium missae），包含五首：垂憐曲（Kyrie）、光榮頌（Gloria）、信經（Credo）、歡呼歌（Sanctus）、羔羊讚（Agnus Dei）。一九七五年李振邦、劉志明與康謳三人共同出版《彌撒曲集》[4]，全部是使用簡譜與中文歌詞的實用簡單歌本。一九七七年，康謳再將這五首歌曲作成三聲部合唱，並配鋼琴伴

註3：康謳，〈解說〉，《鄉村組曲——四季》，1997年。

註4：《彌撒曲集》，台灣天主教教務協進會出版社，1975年，頁55-64。

奏，成爲可供音樂會上演唱的合唱曲目，這冊《中國風格彌撒曲全集》是以手稿印製，並未出版。

康謳是天主教徒，他爲教堂禮拜儀式所寫的彌撒曲頗具意義。首先，中文彌撒曲相當少見，一般神職人員常會使用「轉換塡詞」（Kontrafactur〔德〕，係指德文）的手法（借用現成的民謠或流行歌曲來充當經文的旋律）來教唱彌撒曲，以解決中文彌撒曲的欠缺；其次，以中國風格創作的彌撒曲相當稀有。康謳這套易學易唱的曲子，在禮拜儀式中頗爲實用。

曲式上，除《垂憐曲》與《羔羊讚》是二段體「巴爾形式」（Bar Form，即 a a b）外，其他三首是隨歌詞意境所寫的「通作（durchkomponiert〔德〕）歌（或應詞歌）」。

（六）一九七九年，《中國主題幻想曲》

《中國主題幻想曲》於一九七九年完成，首演是十二月二十四日的「當代中國風格音樂作品發表會」，由劉廷宏主奏雙簧管。此曲直到一九八七年一月才由樂韻出版社出版。作曲者對樂曲說明如下：[5]

先由鋼琴奏出部分主題樂句，隨後與雙簧管同時引出樂曲的導句。在主題樂段中，雙簧管與鋼琴對話，一問一答，頗爲融洽，雖偶有異見，但互不牴觸。在快板樂段中，活潑生動，雙簧管與鋼琴續作不同角度的對話，充分明晰，而有光彩。終結樂段的速度很慢，是主題樂段的變形，共同進行樂句的結束，悠揚似歌，充滿熱情。

本曲小標是「雙簧管與鋼琴的對話」，樂曲是二四拍子，

註5：康謳，〈歌詞與解說〉，《小橋、流水、人家——康謳80樂展》CD光碟，1993年，頁13。

D音羽調式（F譜羽調式）的行板。較之以往作品，在半音使用上有較大膽嘗試，色彩感更為豐富。

（七）一九八○年，《故鄉夢連環組曲》

鋼琴獨奏曲《故鄉夢輪旋曲》完成與首演都在一九八○年，首演是在「曲盟」每年固定的發表會中演出。樂譜發行是一九八七年一月，由樂韻出版社出版。創作者對此曲說明如下：[6] 以三首民歌旋律為主題，運用和聲，對位的技法與配合變形、對比、發展等過程，構成一首連環組曲。對於和聲的處理，曾盡量避免引用古典的傳統和聲法，而斟酌實際需要，注入中國調式和聲，而非三度重疊和聲，並加潤飾與變化，使其成為表現中國風格的鋼琴音樂。

這裡所謂「連環組曲」，並非指「連環的『組曲』[7]」（由數個「組曲」貫串），而是指將三首民謠旋律改編成器樂曲，並運用作曲技巧加以發展與串聯，成為一首曲式更大的樂曲。曲中使用的三首民謠旋律依次是：《山西民謠──繡荷包》、《雲南民謠──小河淌水》、《蒙古民謠──小黃鸝鳥》。

此曲組織架構大致可分成六個段落，依次是：（1）〈導奏〉二十六小節，是二四拍子D音商調式，華麗的快板（Allegro Brillante）。（2）〈繡荷包〉，二四拍子D音商調式，行板。（3）〈小河淌水〉，四四拍子G音羽調式，活潑的快板（Allegro vivace）。（4）〈繡荷包〉，二四拍子D音商調式，行板。（5）〈小黃鸝鳥〉，四四拍子C音羽調式，行板。（6）〈繡荷包〉，二四拍子D音商調式，行板。其中《繡荷包》為主曲，另兩首為

註6：康謳，〈歌詞與解說〉，《小橋、流水、人家──康謳80樂展》CD光碟，1993年，頁15。

註7：「組曲」，一般是指由若干短曲（通常是舞曲）組成的一套器樂曲。

插曲，主曲出現三次，每次都經修飾而有略爲不同的面貌。曲式如下：

導奏＋ A ＋ B ＋ A ＋ C ＋ A

(1) ＋ (2) ＋ (3) ＋ (4) ＋ (5) ＋ (6)

（八）一九八一年，《中國的旋律——鄉野風》

▲《中國的旋律——鄉野風》（長號）

一九八一年三月所完成的《中國的旋律——鄉野風》長號獨奏曲，該年六月在台北師專音樂館首次發表。樂譜發行是一九八七年一月，由樂韻出版社出版。作曲者有簡略說明：[8]

本曲以四川民歌旋律《馬車夫之戀》爲主題，曲趣豪放，有鄉野風。由前奏樂段……三個二段體、尾聲樂句等組合而成，運用對位、

中國調式和聲、變形、對比等構成的長號獨奏，由鋼琴伴奏。此曲是二四拍子A音徵調式，行板。樂曲的組織架構大致是：前奏、主題的三個變奏與發展（皆是二段體）、尾奏三部分。

（九）一九八六年，《康謳獨唱曲集》與《康謳合唱曲集》

退休後的康謳，在樂曲創作上仍有不錯的成績表現。一九八六年，他把少許以前創作較具代表性歌曲，以及許多在加拿大的新近作品，整理成《康謳獨唱曲集》與《康謳合唱曲集》兩冊，交給樂韻出版社於一九八六年十二月出版。前者共收錄

註8： 康謳，〈歌詞與解說〉，《小橋、流水、人家——康謳80樂展》CD光碟，1993年，頁15。

歌曲二十二首；後者則有歌曲二十首，兩者皆配鋼琴伴奏曲
譜。新作歌詞作者，以好友張守敬及其夫人葛琳的作品最多。

（十）一九九五年，《中國民間旋律——鋼琴變奏曲》

　　一九九五年六月推出純器樂作品《中國民間旋律——鋼琴
變奏曲》，由亞洲作曲家聯盟中華民國總會出版。顧名思義，
這冊鋼琴曲集是以中國既有民間旋律為素材作成的變奏曲集，
選用包含了客家、台灣、雲南、福建……等
傳統民間曲調，共計十二首。

　　這冊鋼琴曲集的創作手法，延續他在
「曲盟」所強調的以「古代的音樂素材，是創
作現代音樂的泉源」的看法，在〈序言〉中
則強調他一貫秉持的主張：研究西洋音樂理
論，只是一個必要的過程，只是一種參考的
資料，它的最終目的，應該是在發展中華民
族自己的音樂，但為了保持原來的風格，必
須適當運用音樂藝術構成的要素：和聲、對
位與變形、對比、發展等作曲的技巧，以及
進步的音樂美學的觀點。

▲《康謳獨唱曲集》

（十一）一九九八年，《唐宋詩詞歌曲創作集》

　　一九九八年八月，康謳完成以唐詩、宋
詞為歌詞的《唐宋詩詞歌曲創作集》，十二月
由台灣省立交響樂團出版。歌曲在音樂語言
運用上一如以往，而選用唐宋詩詞的想法及

▲《唐宋詩詞歌曲
　創作集》

康謳獨唱曲集與合唱曲集

康謳獨唱曲集			康謳合唱曲集		
目次	歌曲名稱	作詞者	歌曲名稱	作詞者	合唱類型
1	迎春花	張守敬	祇要有我在	莊奴	二部合唱
2	田園雜詠之一	張守敬	日月光華	葛琳	女聲二部
3	田園雜詠之二	張守敬	團結自強	樂牧	三部合唱
4	秋日漫詠	張守敬	稚暉亭	不詳	二部合唱
5	遊新娘瀑布	張守敬	戲水歌	徐哲萍	三部合唱
6	街頭獨步	張守敬	劍潭	張身華	二部合唱
7	溫城春景	張守敬	海洋的旋律	袁方	二部合唱
8	慈幼歌	楊向時	漁人之歌	燕秋	三部或四部合唱
9	梅花頌	耿慶文	垂憐曲	經文	三部合唱
10	福建頌	陳大絡	歡呼歌	經文	三部合唱
11	猜	葛琳	崇善讓賢	葛琳	混聲四部合唱
12	小橋流水人家	葛琳	制禮作樂	葛琳	二部合唱
13	啊！藍色的海	葛琳	快樂的歌唱	不詳	二部合唱
14	萬民和暢	葛琳	小橋流水人家	葛琳	三部或四部合唱
15	周靖四海	葛琳	讀書歌	黃英烈	二部合唱
16	旭旭日出	葛琳	洪水氾濫	葛琳	二部合唱
17	莒光樓	沈雪娥	絡帳授經	葛琳	混聲四部合唱
18	流雲之歌	鄧禹平	團結歌	黃英烈	二部合唱
19	釋	鄧禹平	勝利謠	樂牧	二部合唱
20	石縫草	王文山	豐年歌	葛琳	三部合唱
21	兼葭舊夢	楊胤宗			
22	羔羊讚	經文			

歌曲配合詩詞抑揚頓挫的方法上，則有其個人獨特
看法。

　　首先，他認為唐宋詩詞是中國文學史上
的瑰寶，具五種特徵：「辭藻精緻完美、
聲韻流暢自然、格調高雅有趣、情感豐厚
至善、意境含蓄深遠」，因此若能譜成歌
曲，應是最為雅美而具有藝術氣質與風格
的珍品。

　　這本歌曲集另有一項特色，作曲者為了便
於中外音樂家易於瞭解，每首詩詞均附「作者簡
介」、「詩（詞）義淺釋」、「詩境簡述」及「詞意語譯」，
並在詩詞的上方與右側，分別加上漢語拼音與注音符號，希望
能夠讓不諳中文的外國人也能演唱這些歌曲。歌曲集收錄獨唱
與合唱作品共二十四首。

（十二）二○○○年，《中華民族風格器樂曲──懷念樂詩》

　　二○○○年六月，康謳完成了器樂作品集《中華民族風格
器樂曲──懷念樂詩》，交予全音樂譜出版社於十二月二十日出
版發行。這冊器樂曲集，包含〈獨奏篇〉、〈五重奏〉、〈管絃
樂合奏〉三個部分，曲譜則為〈獨奏篇〉九首中的八首樂曲
（除了一首鋼琴獨奏曲外），另行製成一本獨奏分譜，並以鋼琴
伴奏譜曲。旋律素材選自傳統民歌曲調，也有康謳自行創作具
「中國風味」的旋律，共十五首樂曲。

心靈的音符

運用古代音樂的素材，當作創作現代音樂的依據，正如古諺所說：「指月的手，渡岸的船」倘不用手指，便無由見月；不用船渡，便無由到岸。以手指月，目的在月，而不在手；以船渡岸，目的在岸，而不在船。所以手之於月，船之於岸，雖不完全相及，也是同樣的重要了。

〈序言〉，《中國民間旋律──鋼琴變奏曲》。

【風格傳承與發展】

康謳早期音樂作品受大陸作曲家影響，表現主要以歌樂為主，一九七六年以後開始有器樂作品正式公開發表。聲樂作品從寫作單篇歌曲開始，逐漸將菁華匯集成歌曲集，而以《康謳歌曲集》、《康謳獨唱曲集》、《康謳合唱曲集》為其歌曲代表，當中包含教育歌曲、愛國歌曲、宗教歌曲、以及詠景抒情的歌曲。其歌樂作品總帶著安詳、閒適與靜態美感，旋律婉約、柔暢，優美，相當討喜。

器樂作品包含《懷念樂詩五重奏》、《鄉村組曲──四季》、《中國主題幻想曲》、《故鄉夢連環組曲》、《中國的旋律》、《中國民間旋律──鋼琴變奏曲》、《中華民族風格器樂曲──懷念樂詩》七冊樂譜。前五冊為單章樂曲，曲名與樂譜名稱相同；後兩冊為器樂曲集，每冊都有樂曲多首，各曲有自己的標題。其中前兩冊的主題來自其舊作《懷大陸》與《小橋流水人家》兩首歌曲；第三冊是自創主題；第四冊、第五冊與第六冊都是以中國與台灣民謠為主題；最後一冊有自創主題的樂曲，也有利用民謠旋律為主題的創作。

作品總體看來，特色是：聲樂曲多屬於較短篇獨唱或合唱歌曲，僅歌詠曲《華夏頌》屬大型樂種。其器樂曲種類較多，有獨奏、重奏與合奏作品，均屬單樂章樂曲，全部有標題。因樂曲既沒有對景（事）物細部情形進行描寫，也沒有依據事先預定的程序（Program）完成，因此不屬於「標題音樂」範疇，其標題文字部分只是內容提示，讓聽眾有一個想像的方向

和空間（例如，《懷念樂詩》、《鄉村組曲四季》）；而許多標題僅是交代主題旋律來源，並加以發展的作品（例如，《雅美風情畫》、《閩南幻想詩》）。

　　康謳最喜歡古典樂派的莫札特、貝多芬等人，最欣賞的中國作曲家是黃自。黃氏以前的中國作曲家有沈心工、李淑同、劉天華等人，多創作單旋律音樂。蕭友梅開始在中國旋律上配西方調性和聲，黃自雖不是用西洋作曲法的第一人，但卻是給後來中國作曲家影響最大的一位。康謳繼承黃自的作曲手法，並積極研究「中國風格和聲」，在中國音樂作曲上漸漸走出自己風格。黃自與學生受到抗戰的民族心驅使，寫作大量愛國歌曲，他們以中國旋律搭配西洋作曲法為主，擅長聲樂作品，種類大致是愛國歌曲、典禮音樂、藝術歌曲、中小學音樂教材歌曲、改編或配和聲的曲子、以及歌詠曲。康謳鑽研「中國風格和聲」作曲法是受黃自影響，他們從西洋和聲中尋找中國和聲，而康謳更進一步將各種可製造中國風味的旋律、音程、終止式找出，制定規則，自成系統。

【創作思想與原則】

　　康謳探究「中國風格作曲」多年，從《基礎和聲學》開始，歸納出中國民謠旋律十二個原則、中國和聲九個原則，經〈復興中國音樂文化芻議〉、

音樂小辭典

「標題音樂」（Programme music）

　　真正的重點不在標題（title）而在程序（program），也就是音樂的內容和形式是依據一個事先預定的程序來完成的，而這個程序是作曲家以音樂的手法，來描寫非音樂的事物之前先行設計的，標題文字只是內容的提示。曾瀚霈，《音樂認知與欣賞》。臺北（幼獅），1996年，頁106-108。

〈我怎樣寫華夏頌〉，直到〈中國調式和聲研究〉的發表，已建構出一套作曲方法，儼然成為其創作最高指導。

他的早期創作以歌樂為主，內容包括愛國歌曲、藝術歌曲、生活歌曲、教育歌曲等，大致是以中國五聲音階為旋律素材，七聲音階增加的變徵與變宮，他認為較無重要性，應用上可當作臨時音或加強曲調表現力，從其早期歌曲到晚期《唐宋詩詞歌曲創作集》（1998年）的完成，他都是堅守其作曲法則。他的作曲方法中，中國旋律是以五聲音階為主，由於中國五聲音階沒有半音，音程有二度、三度、五度、六度與八度，多半是製造穩定、安詳的「和諧音程」，也就無法製造出像「半音和聲」（Chromaticism）那般極度不安定、不諧和的音響，其作品自然多呈現靜態、穩重、閒適、柔美的旋律，與歐美發展至顛覆音階、和聲、調性……等幾達光怪陸離，卻挑戰人類聽覺感官的情形，大異其趣。

作為一位作曲家，康謳有其個人獨特品味，他不喜歡過分華麗音響，也不寫作不和諧的樂曲，總是堅守個人觀點，創作合乎大眾口味作品，並認為音樂除具娛樂功能外，亦有教化作用，教師可用音樂感化學生，因此儘管明瞭西方廿世紀作曲法，也不曾嘗試使用。他努力研究中國音樂作曲法的精神與態度值得我們學習，研究所得與創作成果豐碩，吸引人們目光。最可貴之處是他創作出中國風格樂曲，音樂「平易近人」且「優美動人」，愛樂者可以浸染於盎然詩意氛圍裡，盡情沉醉在中國浪漫式音樂饗宴之中。

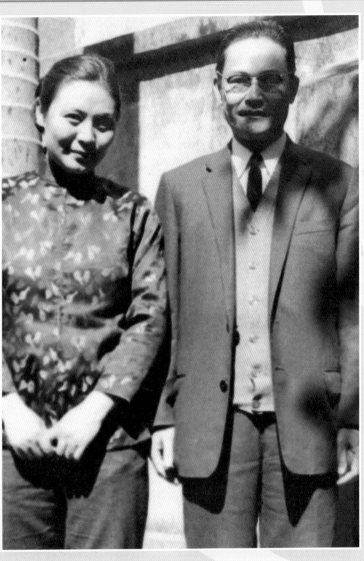

耕筆書樂　傳後世

康謳年表

年代	大事紀	備註
1914年	◎ 3月,康謳生於福建長汀縣,不久被送往奶媽家寄養。	* 第一次世界大戰爆發
1919年（5歲）	◎ 葛琳生於河北省樂亭縣。	* 五四運動
1920年（6歲）	◎ 入私塾就讀。	* 蕭友梅自德返回中國 * 直皖戰爭
1923年（9歲）	◎ 考進新俊小學四年級。	* 改小學「唱歌」為「音樂」 * 上海美專音樂組成立 * 陳炯明叛軍被逐出廣州
1926年（12歲）	◎ 考入長汀第七中學初中部。 ◎ 10月10日北伐軍克復永定；11月28日進入長汀。	* 上海美術專科學校音樂組成立 * 國民革命軍誓師北伐
1929年（15歲）	◎ 轉赴潮州金山中學就讀。	* 國立音樂院改為上海音專
1930年（16歲）	◎ 隨三哥赴上海。	* 國立音專的樂藝季刊創刊
1931年（17歲）	◎ 考進上海濱海中學高中部,隨張捨之習小提琴。	* 九一八事變 * 共黨成立「中華蘇維埃共和國」
1933年（19歲）	◎ 高中畢業,考入上海美專音樂組。	* 第四次圍剿共軍
1934年（20歲）	◎ 國軍圍剿共軍於粵、閩、贛,10月西竄,長汀再陷戰區。	* 教育部成立「音樂教育委員會」 * 第五次圍剿共軍
1936年（22歲）	◎ 美專畢業,擔任上海市教育局視察,輔導中小學音樂教學。	* 共軍犯晉,西安事變
1937年（23歲）	◎ 到上海音專進修。	* 七七事變,亞洲第二次世界大戰 * 國民政府遷都重慶,南京大屠殺
1938年（24歲）	◎ 任航空委員會航空旅音樂教官。	* 陳立夫任教育部長,黃自去世

創
作
的
軌
跡

年代	大事紀	備註
1939年（25歲）	◎ 加入金律聲籌組的中央廣播電台管絃樂隊，康謳擔任總幹事、第一小提琴手。	* 改組「音教會」，張道藩任主委 * 第二次世界大戰歐洲戰區起
1941年（27歲）	◎ 中央廣播電台管絃樂隊被併入到國立音樂院實驗管絃樂團。 ◎ 擔任「音教會」編輯組的編輯幹事，協助「千人大合唱」、「三大管絃樂團公演」。 ◎ 11月9日父親康懷驤去世。	* 陳禮江擔任「音教會」主任委員 * 珍珠港事變，太平洋戰爭發生
1942年（28歲）	◎ 任國立音樂院實驗管絃樂團副團長、演出組長、第一小提琴演奏。 ◎ 指揮《荊軻》、《紅梅》。	
1944年（30歲）	◎ 7月31日，康謳與葛琳於重慶結婚。	* 第一屆音樂節開始實施
1945年（31歲）	◎ 抗戰勝利，乘輪船「鴻利」回上海。 ◎ 12月5日國民政府派唐守謙任北師校長（1945年12月-1952年8月）。	* 8月14日日本投降 * 10月25日「國民政府」接收台灣
1946年（32歲）	◎ 長女康虹麗出生於上海。 ◎ 任滬濱中學校長與晉元中學教師。	* 台灣省立師院音樂專修科設立 * 國民政府還都
1949年（35歲）	◎ 二女兒康美鳳出生於上海。 ◎ 5月29日抵達台灣。 ◎ 8月，康謳、吳華清、曾寅育、康謳接受北師聘書擔任教員。	* 台灣省立師範學院設立音樂系 * 10月1日中華人民共和國成立 * 國民黨政府遷台
1950年（36歲）	◎ 三女兒康綠島出生於台北。	
1951年（37歲）	◎ 任中國歌劇協會音樂組主任，籌劃公演《孟姜女》。	* 政工幹部學校音樂組成立
1952年（38歲）	◎ 41級導生畢業。 ◎ 擔任中廣管絃樂團第一小提琴首席。	* 修訂四一年課程標準 * 中國青年反共救國團成立
1953年（39歲）	◎ 《樂學通論》出版。 ◎ 么女康幼琳生於台北。	* 中華國樂會成立 * 實施耕者有其田

年代	大事紀	備註
1954年（40歲）	◎ 劉平侯任北師第三任校長（1954年1月-1959年8月）。 ◎ 主編國校音樂教科書（正中書局）。 ◎ 2月22日母親巫麗容去世。	* 蔣中正當選總統，陳誠任副總統
1955年（41歲）	◎ 44級導生畢業。	* 省立師院改制為師範大學
1956年（42歲）	◎ 擔任台北師範訓導主任兩年。	* 中廣合唱團成立
1957年（43歲）	◎ 擔任中華民國音樂學會理事等職。 ◎ 至國立台灣藝術專科學校音樂科任教。	* 中華民國音樂學會成立 * 國立台灣藝專音樂科成立
1958年（44歲）	◎ 發表〈音樂科測驗方法之改進〉。 ◎ 擔任《中華愛國歌曲》評審委員，並擔任指揮錄製唱片。	* 八二三金門砲戰爆發
1959年（45歲）	◎ 擔任樂牧合唱團團長與指揮，並邀李抱忱來台指揮演出。 ◎ 韓寶鑑任北師第四任校長（1959年7月-1967年2月），停招音樂師範科。	* 許常惠從法留學回國任教於師大
1960年（46歲）	◎ 以《基礎和聲學》通過升等審查成為副教授，並於10月出版。 ◎ 擔任藝專音樂科副教授，發表〈復興中國音樂文化芻議〉。 ◎ 協助鄧昌國成立中華管絃樂團。 ◎ 赴香港音樂教師夏令營講學。 ◎ 49級導生畢業。	* 幼獅合唱團成立 * 國立音樂研究所停辦 * 蔣中正當選第三任總統、陳誠副總統
1961年（47歲）	◎ 訂定北師三年制師資科《課程綱要》。 ◎ 兩臂雙肩疼痛，放棄小提琴拉奏，將重心投入理論作曲。 ◎ 北師升格改制為省立台北師範專科學校，開始招收三年制師專生。	* 製樂小集成立（1961-1972） * 新樂初奏成立（1961-1962） * 修訂五十年課程標準
1962年（48歲）	◎ 主編國校音樂教科書（台灣兒童書局）。 ◎ 出版《怎樣指導兒童合唱》與《康樂生活》。	* 高雄市兒童合唱團成立 * 中國文化學院藝術研究所音樂組成立
1963年（49歲）	◎ 赴日本東京參加第五屆國際音樂教育會議。 ◎ 參加製樂小集第三次發表會。	* 台灣省音樂協進會成立 * 中國文化學院設立音樂系

年代	大事紀	備註
	◎ 出版《音樂教材教法研究》與《音樂教學研究上、下冊》。	* 江浪樂集成立（1963-1965）
1964年（50歲）	◎ 為北師新校歌譜曲，並擔任台北師專訓導主任半年。 ◎ 訂定北師《五年制國校師資科課程綱要草案》。 ◎ 完成《鍵盤和聲學》。	* 樂友合唱團成立
1965年（51歲）	◎ 2月，葛琳擔任市立女子師範專科學校講師。 ◎ 2月，《鍵盤和聲學》通過升等審查成為教授，由正光書局出版。	* 中央合唱團成立 * 五人樂集成立（1965-1967）
1966年（52歲）	◎ 出版《康謳歌曲創作集》。	
1967年（53歲）	◎ 設計「國校音樂師資科」課表。 ◎ 主編《音樂教育》月刊。 ◎ 出版《音樂教材教法與實習》。 ◎ 北師開始甄選五專音樂組學生。	* 《音樂教育》月刊創刊 * 7月27日中華文化復興運動推行委員會成立 * 8月27日教育部文化局成立
1968年（54歲）	◎ 音樂年策進委員會成立（1968年3月16日-1969年3月16日），出版清唱劇《華夏頌》並首演。 ◎ 擔任音樂年策進會委員與《中華民國音樂年》專輯編輯委員。 ◎ 設置五年制國校音樂師資科。	* 向日葵樂會成立 * 世紀交響樂團成立 * 五七年課程標準修訂 * 實施九年國民教育
1969年（55歲）	◎ 58級普師科甲班「師光」導生畢業。 ◎ 發表〈音樂作業活動指導研究〉與〈國民小學三、四年級音樂科課程實驗研究報告〉。 ◎ 任中國文化學院音樂系教授。	* 台北市立交響樂團成立 * 中國現代音樂研究會成立 * 實踐家專音樂科成立 * 市立師專音樂科成立
1970年（56歲）	◎ 出版《音樂教學法論叢》與《現代和聲學》。 ◎ 8月，葛琳升等為副教授。	* 台南家專音樂科成立
1971年（57歲）	◎ 率領「中壢少女合唱團」赴韓訪問演唱與漢城合唱團聯合演出。	* 頒佈高級中學音樂科課程標準
1972年（58歲）	◎ 赴美國茱莉亞音樂院進修與參觀。 ◎ 到紐約中國音樂學院講學。 ◎ 12月，當選第二任「中國現代音樂研究會」會長。	* 愛樂合唱團成立（戴金泉） * 國立編譯館編中小學音樂課本
1973年（59歲）	◎ 在紐約培斯大學音樂廳，先後指揮紐約青年合唱團演出兩次。	* 中華民國樂器學會成立

年代	大事紀	備註
	◎ 赴歐洲參觀各國音樂教育、文化中心，並與四兄在泰國碰面。 ◎ 8月，葛琳升等為教授。 ◎ 任台北市立女子師範專科學校音樂科兼任教授。 ◎ 10月，籌組「中國現代音樂協會」。 ◎ 12月，當選第一任會長。 ◎ 主持翻譯《世界音樂論叢》（1973-1981），共八冊。	＊台北市教師合唱團成立 ＊中國現代樂府成立 ＊中國音樂協會成立 ＊亞洲作曲家聯盟在香港成立 ＊十大建設開工
1974年（60歲）	◎ 完成《懷念樂詩五重奏》，3月2日實踐堂首演。 ◎ 6月16日成立「亞洲作曲家聯盟中華民國總會」，當選第一屆理事長。 ◎ 63級導生畢業。 ◎ 主持「中國現代音樂協會第一屆作品發表會」。 ◎ 率領代表團赴日本參加「第二屆亞洲作曲家聯盟暨音樂會」。 ◎ 出版《和聲學》與《應用鍵盤和聲學》（上冊）。	＊中小學資優音樂實驗班創立
1975年（61歲）	◎ 發表文章〈歐美樂壇漫步〉。 ◎ 主持「中韓當代作品交換發表會」。 ◎ 出版譯作《二十世紀作曲法》。	＊中日當代音樂作品發表會 ＊修訂六四年課程標準 ＊總統蔣中正先生逝世
1976年（62歲）	◎ 主持「中日兒童親善演奏會」與「六十五年春季作品發表會」。 ◎ 主辦「亞洲作曲家聯盟第四屆大會暨音樂節」，並發表論文〈中國調式和聲研究〉。	
1977年（63歲）	◎ 主持「民族音樂作品發表會」，並發表《鄉村組曲——四季》。 ◎ 任師範大學音樂系兼任教授與北市南門國中音樂班顧問。 ◎ 發表論文〈音樂科課程修訂重點與實施方法〉。	＊華岡藝校設國樂科與西樂科
1978年（64歲）	◎ 再度當選亞洲作曲家聯盟中華民國總會第二屆理事長。 ◎ 主持「當代中國民族音樂作品發表會」 ◎ 發表論文〈中國調式和聲研究〉。	＊蔣經國與謝東閔當選第六任正副總統
1979年（65歲）	◎ 5月，受頒「著名知識份子」獎狀。 ◎ 8月，獲得「國際成就獎」。其生平傳略登錄在「英國劍橋傳記中心」出版的《國際成就者傳略》第七卷。 ◎ 8月，北師「國校音樂師資科」更名為「音樂科」。	＊台北市音樂季（8月22日-9月10日） ＊吳夢非去世 ＊李抱忱去世

年代	大事紀	備註
	◎ 8月，赴金門主持中小學音樂教師研習會。 ◎ 受聘國家文藝基金會及中山文藝獎助金委員會審議委員。 ◎ 主持「當代中國風格音樂作品發表會」並發表《中國主題幻想曲》。 ◎ 出版《音樂教材教法與實習》。	＊中美斷交 ＊推行十二項建設
1980年（66歲）	◎ 教育部聘為研訂師範大學音樂系學生準則委員。 ◎ 擔任「中華民國六十九年文藝季」行政小組負責人，並發表《懷念樂詩》。 ◎ 出版《大陸音樂辭典》。 ◎ 69級導生畢業，於北師正式退休，移居加拿大。 ◎ 於溫哥華指揮「加西會友會合唱團」演出。 ◎ 12月29日《故鄉夢輪旋曲》參加「當代中國風格音樂作品發表會」。	＊國光藝校設音樂科 ＊教育部推行「中華民國六十九年文藝季」 ＊李金土病逝
1981年（67歲）	◎ 發表作品《中國旋律——鄉野風》，完成譯述《管絃樂配器法》。	＊11月11日文化建設委員會成立
1982年（68歲）	◎ 完成《和聲學——多種和聲法的詮釋與分析》。	
1984年（70歲）	◎ 成為加拿大正式公民。 ◎ 擔任「遠道合唱團」顧問。	
1985年（71歲）	◎《應用鍵盤和聲學》（中冊）。	＊蕭而化逝世於美國加州
1986年（72歲）	◎ 出版《康謳獨唱曲集》與《康謳合唱曲集》。	＊蕭滋（Robert Scholz）病逝
1988年（74歲）	◎ 赴大陸探親。	＊總統蔣經國逝世
1990年（76歲）	◎ 4月，回台灣到高雄澄清湖等地遊覽。 ◎ 於台灣教育月刊發表論文〈音樂教科書的檢討與建議〉。	＊九月首開兩岸文化交流 ＊馬水龍任「春秋樂集」執行長
1991年（77歲）	◎ 獲頒「加拿大中華文化藝術總會」獎狀。 ◎ 獲加拿大本拿比市（Burnaby）的「移民英語高級班」證書。	＊7月，北師改制為「國北師院」 ＊「春秋樂集」發表會開始舉辦
1992年（78歲）	◎ 康謳伉儷返台舉行「前輩足跡——光華的果實」作品發表會。	＊陳泗治去世

年代	大事紀	備註
1993年（79歲）	◎ 製作《小橋、流水、人家——康謳80樂展》CD。	
1995年（81歲）	◎ 完成《中國旋律鋼琴變奏曲》十二首。	＊李永剛去世
1996年（82歲）	◎ 於「春秋樂集——96秋·室內樂之夜」發表《繡荷包——山西民謠》、《思想起——閩南民謠》。	＊總統開放民選，由李登輝與連戰當選第九任正副總統
1998年（84歲）	◎ 完成《唐宋詩詞歌曲創作集》二十四首。 ◎ 獲台灣省立交響樂團選列「中華民國現代音樂家畫像專輯」人物。	
1999年（85歲）	◎ 於溫哥華舉辦「八十五歲壽辰紀念音樂會」。	
2000年（86歲）	◎ 於國家音樂廳主辦「前輩足跡（四）康謳樂展」。 ◎ 遠道合唱團「知音之夜」演唱康謳作品《漁人之歌》、《山居秋暝》。 ◎ 遠道合唱團「金曲之夜」演出康謳作品。 ◎ 9月27日葛琳因腎衰竭，病逝於加拿大。 ◎ 12月，出版《中華民族風格器樂曲——懷念樂詩》。	＊陳水扁與呂秀蓮當選第十任正副總統
2001年（87歲）	◎《鄉村交響詩》在紐約被華裔紐約青少年樂團演出。	＊許常惠去世
2002年（88歲）	◎ 著手進行新作聲樂曲集《比翼之歌》，包含獨唱曲七首，合唱曲八首，以及收錄改編合唱曲八首。	＊4月24日張錦鴻逝世於美國洛杉磯
2003年（89歲）	◎ 6月28日在溫哥華舉辦「康謳教授九秩華誕祝壽音樂會」。	

＊本表參考台北師專編輯《北師四十年專輯》、張統星《台灣光復後——北師音樂教育發展史》、游素凰《台灣現代音樂發展探索》與亞洲樂訊編輯《中華民國作曲家年鑑》等資料加以整理完成。

康謳作品一覽表

論 述 作 品					
作品	完成年代	類型	編、著、譯	出版紀錄	備註
《樂學通論》（上、下兩冊）	1953年	專書	編著	正中書局	
《怎樣教學音樂》	1954年	專書	編	復興書局	
〈怎樣實施視唱教學法〉	1954年	文章	著	國民教育	＊V3, N6
主編國校音樂教科書《音樂》	1954年	課本	編	正中書局	
〈音樂教學課程的研究〉	1955年	文章	著	國民教育	＊V4, N10-11
《音樂教學法》（共四冊）	1956年	專書	編著	正中書局	
《西洋音樂家》	1956年	童書	編著	正中書局	
〈音樂科測驗方法之改進〉	1958年	論文	著	音樂學會	
〈國校音樂科測驗方法的改進〉	1958年	文章	著	國民教育	＊V6, N11
〈音樂測驗方法的研究〉	1959年	論文	著	省北師專	＊刊於《中華兒童教育社年刊》
〈康謳主任序〉	1959年	文章	著	中華音樂	＊刊於《音樂手冊》
《音樂的故事》	1959年	童書	編著	正中書局	
《怎樣認識樂譜》	1959年	童書	編著	正中書局	
《基礎和聲學》	1960年	專書	編著	正中書局	＊副教授升等
〈復興中國音樂文化芻議〉	1960年	論文	著	藝專學報	＊第5期
〈音樂教學實際問題〉	1960年	文章	著	國民教育	＊V9, N2
〈音樂教育與民族精神教育〉	1961年	文章	著	教育資料館	＊刊於《教育文摘》
〈怎樣指導兒童認譜〉	1961年	文章	著	國民教育	＊V10, N10
主編國校音樂教科書《音樂》	1962年	課本	編	台灣兒童書局	
《怎樣指導兒童合唱》——社會中心教育輔導小叢書	1962年	專書	編著	省北師專	

作品	完成年代	類型	編、著、譯	出版紀錄	備註
《康樂生活》	1962年	童書	與劉仲華同撰	復興書局	
〈兒童合唱教學研究〉	1962年	論文	著	國民教育	＊V12, N5
《音樂教材教法研究》	1963年	專書	編著		康謳
《音樂教學研究》及《音樂教學研究上、下冊》	1963年	專書	編著	北師及中師	＊同時出版
主編國校音樂教科書《音樂》	1963年	課本	編	翰墨林書局	
《鍵盤和聲學》	1964年	專書	編著	正光書局	＊教授升等
《音樂教材教法與實習》──1967年版	1967年	專書	著	正中書局	
《音樂教育》月刊	1967年	月刊	編	音樂教育	＊康謳主編
《音樂教育》月刊〈創刊詞〉	1967年	文章	著	音樂教育	＊V1, N1
〈怎樣指導音樂創作活動〉	1967年	文章	譯	音樂教育	＊刊於《音樂教育》月刊 V1, N2-4
編輯統編版《國民小學音樂課本》	1968年	課本	編	國立編譯館	＊1968~1978
〈真實的畫像〉	1968年	文章	著	音樂教育及幼獅(1978)	＊刊於《音樂教育》月刊及《一個音樂家的畫像──史惟亮先生紀念集》
〈音樂教育功能的分析〉	1968年	文章	著	音樂教育	＊刊於《音樂教育》月刊 V1, N5
〈我怎樣寫華夏誦〉教育》	1968年	文章	著	音樂教育及正光書局	＊刊於《音樂教育》月刊 及《華夏頌》(樂譜) V1, N7
〈談音樂發展的途徑〉	1968年	文章	著	音樂教育及中國一週	＊刊於《音樂教育》月刊及《中國一週》V1, N8
〈有創造性的音樂教學〉	1968年	文章	譯	音樂教育	＊刊於《音樂教育》月刊 V1,N10~12 及 V2, N1
〈音樂作業活動指導研究〉	1969年	文章	著	國民教育	＊V17, N5

作品	完成年代	類型	編、著、譯	出版紀錄	備註
〈國民小學三年級音樂科課程實驗研究報告〉	1969年	文章	著	國民教育	＊V17, N6
〈國民小學四年級音樂科課程實驗研究報告〉	1969年	文章	著	國民教育	
〈聲樂藝術的昇華——寫在鄭心梅獨唱之前〉	1969年	文章	著	音樂教育	
《音樂教學法論叢》	1970年	專書	編著	省教育廳	
〈國民小學五年級音樂科課程實驗研究報告〉	1970年	文章	著	國民教育	＊V18, N4
《現代和聲學》	1971年	專書	譯	天同出版社	
編輯統編版《國民中學音樂課本》	1971年	課本	編	國立編譯館	＊1971-1986
主編高級中學《音樂》——1972年版	1972年	課本	編	正光書局	
〈鍵盤和聲技巧研究〉	1973年	論文	著	北師學報	＊第2期
主譯《世界音樂論叢》共八冊	1973年	專書	譯	全音樂譜	＊1973-1981
〈二十世紀曲調的應用〉	1974年	論文	譯	北師學報	＊第3期
《應用鍵盤和聲學》（上冊）	1974年	專書	編著	全音樂譜	
〈音樂創作的商榷〉	1974年	文章	著	全音文摘	＊刊於《全音音樂文摘》1974年1月
《音樂創作散記》〈序〉	1974年	序	著	三民書局	＊刊於《音樂創作散記》（黃友棣，1974年）
〈歐美樂壇漫步〉	1975年	文章	著	中華音樂影劇協會	＊刊於《音樂影劇論叢》
〈音樂課程與民族精神教育〉	1975年	論文	著	台灣教育	＊第292期
〈音樂科新課程標準的分析與研究〉	1975年	論文	著	省北師專及台灣教育	＊刊於《中華兒童教育社年刊》及《台灣教育》第300期

作品	完成年代	類型	編、著、譯	出版紀錄	備註
〈音樂風格與形式的演變〉	1975年	論文	譯	北師學報	＊第4期
《二十世紀作曲法》	1975年	專書	譯	全音樂譜	
《二胡操奏法》〈序〉	1975年	序	著	不詳	＊刊於《二胡操奏法》（吳火煌，1975年）
〈中國調式和聲研究〉	1976年	論文	著	「曲盟」及北師學報及文化大學	＊刊於1976年《亞洲作曲家聯盟第四屆大會——大會記錄》及1978年北師學報（英文版）及1981年《音樂影劇論集》
〈音樂科課程修訂重點與實施方法〉	1977年	文章	著	國民教育	＊V21, N5
《合唱指揮研究》〈序〉	1978年	序	著	全音樂譜	＊刊於《合唱指揮研究》（張大勝，1978年）
《鋼琴踏瓣使用研究》〈序〉	1978年	序	著	全音樂譜	＊刊於《鋼琴踏瓣使用研究》（林公欽，1978年）
〈音樂專才教育的重要性〉	1978年	文章	著	節目單	＊南門國中音樂班節目單
〈發展音樂教育與音樂文化的途徑〉	1978年	文章	著	樂藝班刊	＊刊於《樂藝》
《音樂教材教法與實習》	1979年	專書	著	天同出版社	
〈迎接美化生活的音樂季〉	1979年	文章	著	報紙（不詳）	＊1979年
〈兒童合唱的指導法〉	1979年	文章	著	國民教育	＊V22, N3-4
〈論音樂教師的修養〉	1979年	論文	著	北師學報	＊第8期
《大陸音樂辭典》	1980年	辭典	編	全音樂譜	＊康謳主編
〈開拓理想的作曲環境〉	1980年	文章	著	亞洲樂訊及師大音樂系	＊刊於《亞洲樂訊》第2期第1版1980年7月1日及《樂苑》1976年
〈廿世紀的作曲技巧〉	1980年	文章	著	師大音樂系	＊刊於《樂苑》第11期
〈音樂科新舊課程比較研究〉	1980年	論文	著	台灣教育	＊第350期

作品	完成年代	類型	編、著、譯	出版紀錄	備註
編輯師範專科學校教科書《音樂》	1980年	課本	編	正中書局	＊1980-1989
〈學習環境與專才訓練〉	1980年	文章	著	節目單	＊刊於南門國中音樂班節目單
《中國鋼琴曲集》〈序〉	1980年	序	著	曲盟	＊刊於《中國鋼琴曲集》（劉美蓮，1980）
〈第八章 藝術創作〉	1981年	專書	著	現代中國	＊刊於《中華民國文化發展史》P1382-1422
《管絃樂配器法》	1981年	專書	譯	全音樂譜	
《和聲學──多種和聲法的詮釋與分析》	1982年	專書	著	台灣商務	
《音樂教材教法與實習》──1984年版	1984年	專書	著	天同出版社	
《應用鍵盤和聲學》（中冊）	1985年	專書	編著	全音樂譜	
主編高級中學《音樂》──1985年版	1985年	課本	編	正光書局	
〈自序〉（同時刊於《中國主題幻想曲》及《中國的旋律》及《故鄉夢連環組曲》）	1987年	文章	著	樂韻	
〈小學音樂教科書的檢討與建議〉	1990年	論文	著	台灣教育	＊刊於《台灣教育月刊》第480期
主編高級中學《音樂》──1990年版	1990年	課本	編	正光書局	
《中國民間旋律──鋼琴變奏曲》〈序言〉	1995年	文章	著	曲盟	
〈台北師院建校百年有感〉	1996年	文章	著	國北師院	＊刊於《滋蘭集》
〈回憶初到北師時〉	1997年	文章	著	樂韻	＊刊於《北師音樂教育發展史》
《唐宋詩詞歌曲創作集》〈自序〉	1998年	文章	著	台灣省交	
《中華民族風格器樂曲──懷念樂詩》〈自序〉	2000年	文章	著	全音樂譜	

＊本表為筆者參考《小橋、流水、人家──康謳80樂展》CD 的「作品年表」、加上筆者蒐集的資料整理完成。

音 樂 作 品						
作品	完成年代	樂種	類型	樂譜與手稿	演出紀錄	有聲紀錄
《希望》等三首	1936年	歌曲	獨唱與鋼琴	無		
《無題》等四首	1938年	歌曲	獨唱與鋼琴	無		
重奏小品等三首	1940年	室內樂	弦樂四重奏	無		
《勝利謠》（樂牧詞）	1946年	歌曲	獨唱與鋼琴及合唱與鋼琴	《中華愛國歌曲選集》（1958年）及《康謳合唱曲集》		《中華愛國歌曲唱片》（1958年）
《釋》（鄧禹平詞）	1950年	歌曲	女高音獨唱與鋼琴	《康謳歌曲創作集》及《康謳獨唱曲集》	1963年3月21日1996年6月1日	《康謳80樂展》（1993年）
《流雲之歌》（鄧禹平詞）	1951年	歌曲	女高音獨唱與鋼琴	《康謳歌曲創作集》及《中國藝術民歌選——第一集》（1980年）及《康謳獨唱曲集》及《中國藝術歌百曲集》	1992年10月16日	《康謳80樂展》
《漁人之歌》（陳燕秋詞）	1952年	歌曲	獨唱、合唱與鋼琴	《康謳歌曲創作集》及《康謳合唱曲集》及《中國藝術歌百曲集》（1988年）	1963年3月21日1992年10月2日2000年6月16日	《中華愛國歌曲唱片》及《康謳80樂展》
《懷大陸》（樂牧詞）	1953年	歌曲	獨唱、合唱與鋼琴	《愛國歌曲集》（1953年）及《康謳歌曲創作集》及《中國藝術歌百曲集》		
《維他命歌》（浥塵詞）	1956年	歌曲	獨唱與鋼琴	《國民教育月刊》（1956年5月）		
《胚芽米歌》（浥塵詞）	1956年	歌曲	獨唱與鋼琴	同上		
勵志歌曲十首（趙友培等詞）	1960年	歌曲	獨唱與鋼琴			

作品	完成年代	樂種	類型	樂譜與手稿	演出紀錄	有聲紀錄
《小橋流水人家》（葛琳詞）	1963年	歌曲	獨唱與鋼琴	《康謳歌曲創作集》及《康謳獨唱曲集》	1963年3月21日 1992年10月2日 1996年6月1日	
省北師專《校歌》（韓寶鑑詞）	1964年	歌曲	齊唱與鋼琴			
藝術歌曲六首（葛琳等詞）	1966年	歌曲	獨唱、合唱			
《中國百年史詩清唱劇》	1966年	歌詠曲	不詳			
《康謳歌曲創作集》（十二首）	1966年	歌曲集	獨唱與鋼琴	《康謳歌曲創作集》	1996年6月1日 1998年6月6日 1999年6月25日	《康謳80樂展》
《勞動歌》（楊勇溥與訾斳馥詞）	1967年	歌曲	齊唱與鋼琴	《中華民族歌曲選集》（1967年）		
《清唱劇——華夏頌》（葛琳詞）	1968年	歌詠曲	獨唱、重唱合唱與管絃樂	《華夏頌》及《合唱歌曲選集第一集》（1969年）	1968年4月1日首演（1969年）	《音樂年的旋律》（1969年）及《合唱歌曲選集》（1969年）及《康謳80樂展》
《自由歌》（樂牧詞）	1969年	歌曲	合唱與鋼琴	《合唱歌曲選集第一集》		
《莒光樓》（沈雪娥詞）	1969年	歌曲	獨唱與鋼琴	《康謳獨唱曲集》及《金門之聲》（1969年）		
青年歌曲六首（劉志傑等詞）	1971年	歌曲	獨唱與鋼琴			
《戰歌》六首（上官予等詞）	1971年	歌曲	獨唱與鋼琴等			

作品	完成年代	樂種	類型	樂譜與手稿	演出紀錄	有聲紀錄
《向科學進軍》（劉英傑詞）	1971年	歌曲	合唱與鋼琴等	《愛國歌曲選集第一集》		
《我要》（樂牧詞）	1971年	歌曲	合唱與鋼琴等			
《守分歌》（胡國偉詞）	1971年	歌曲	獨唱與鋼琴	《國民生活歌曲第一集》（1972年）		
《守法歌》（鍾雷詞）	1971年	歌曲	獨唱與鋼琴	《國民生活歌曲第一集》（1972年）		
《尊師歌》（王大任詞）	1971年	歌曲	獨唱與鋼琴	《國民生活歌曲第一集》（1972年）		
《團結歌》（黃英烈詞）	1971年	歌曲	獨唱與鋼琴	《國民生活歌曲第一集》及《康謳合唱曲集》		
《戲水歌》（徐哲萍詞）	1971年	歌曲	獨唱與鋼琴	《國民生活歌曲第一集》及《康謳合唱曲集》		
《讀書歌》（黃英烈詞）	1971年	歌曲	獨唱與鋼琴	《國民生活歌曲第一集》及《康謳合唱曲集》		
兒童歌曲十首（谷隱等詞）	1972年	歌曲	獨唱、合唱			
衛生歌曲四首（浥塵詞）	1973年	歌曲	獨唱、合唱			
《彌撒曲》五首（經文）	1975年	彌撒曲	齊唱	《彌撒曲集》		簡譜版
青年歌曲十首（羅葆基等詞）	1976年	歌曲	獨唱、合唱			
《懷念樂詩五重奏》	1976年	室內樂	雙簧管五重奏	《懷念樂詩五重奏》（1979年）	1974年3月2日首演 1974年9月6日 1980年4月28日 1992年10月16日	《康謳80樂展》

作品	完成年代	樂種	類型	樂譜與手稿	演出紀錄	有聲紀錄
生活歌曲十首（黃英烈等詞）	1976年	歌曲	獨唱、合唱			
《鄉村組曲四季》（管絃樂曲）	1977年	管絃樂	器樂合奏	《鄉村組曲四季》	1977年12月3日首演	
《中國風格彌撒曲全套》（經文）	1977年	彌撒曲	三聲部合唱與鋼琴	《中國風格彌撒曲全套》（未出版）	1996年6月1日	《康謳80樂展》《康謳合唱曲集》《康謳獨唱曲集》
《團結自強》（樂牧）	1978年	歌曲	獨唱、合唱	《康謳合唱曲集》（1986年）		
《士兵歌曲》六首（莊奴等詞）	1979年	歌曲	齊唱與鋼琴			
《中國主題幻想曲》	1979年	室內樂	雙簧管與鋼琴	《中國主題幻想曲》	1979年12月24日首演 1992年10月16日	《康謳80樂展》
《福建頌》（陳大絡詞）	1980年	歌曲	獨唱、合唱	《康謳獨唱曲集》（1986年）		
《鋼琴獨奏故鄉夢連環組曲》	1980年	鋼琴曲	鋼琴獨奏	《故鄉夢連環組曲》	1980年12月29日首演 1992年10月16日 1999年6月25日	《康謳80樂展》
《中國的旋律》（鄉野風）	1981年	室內樂	長號與鋼琴	《中國的旋律》（鄉野風）	1981年6月首演	《康謳80樂展》
教育歌曲六首（徐哲萍等詞）	1981年	歌曲	獨唱、合唱			
《祇要有我在》（莊奴詞）	1982年	歌曲	合唱與鋼琴	《康謳合唱曲集》		
《迎春花》（張守敬詞）	1983年	歌曲	獨唱與鋼琴	《康謳獨唱曲集》		《康謳80樂展》

創作的軌跡

作品	完成年代	樂種	類型	樂譜與手稿	演出紀錄	有聲紀錄
生活歌曲《快樂的歌唱》三首	1983年	歌曲	合唱與鋼琴			
生活歌曲《田園雜詠》等三首	1984年	歌曲	獨唱與鋼琴	《康謳獨唱曲集》（1986年）		
詠景歌曲《溫城春景》等三首	1984年	歌曲	獨唱與鋼琴	《康謳獨唱曲集》（1986年）		
歌曲《雪柳》（陳克正詞）	1986年	歌曲	獨唱與鋼琴		1999年6月25日	《康謳80樂展》
《康謳獨唱曲集》二十二首	1986年	歌曲集	獨唱與鋼琴	《康謳獨唱曲集》	1992年10月16日 1998年6月6日	
《康謳合唱曲集》二十首	1986年	歌曲集	合唱與鋼琴	《康謳合唱曲集》	1992年10月2日	
《第二號台灣──恆春》	1990年	獨奏	鋼琴	《中國民間旋律鋼琴變奏曲》＆手稿	1996年6月1日	
《第三號繡荷包──雲南》	1990年	獨奏	鋼琴	同上		
《第四號採茶──福建》	1990年	獨奏	鋼琴	同上		
《第一號老山歌──客家》	1991年	獨奏	鋼琴	同上		
《第五號小河淌水──雲南》	1991年	獨奏	鋼琴	同上	1996年6月1日	
《第六號清江河──湖北》	1992年	獨奏	鋼琴	同上		
《第七號小黃鸝鳥──蒙古》	1992年	獨奏	鋼琴	同上		
《第八號繡荷包──山西》	1992年	獨奏	鋼琴	同上	1996年11月20日	
《第九號雅美族──台東》	1992年	獨奏	鋼琴	同上		
《第十號馬車夫之戀──四川》	1992年	獨奏	鋼琴	同上		
《第十一號孟姜女──中國》	1993年	獨奏	鋼琴	同上		

作品	完成年代	樂種	類型	樂譜與手稿	演出紀錄	有聲紀錄
《第十二號思想起——閩南》	1993年	獨奏	鋼琴	同上	1996年11月20日	
《梅花頌》（耿慶文詞）	1993年	歌曲	獨唱與鋼琴	《康謳獨唱曲集》		《康謳80樂展》
《春夜洛城聞笛》	1998年	歌曲	獨唱與鋼琴	《唐宋詩詞歌曲創作集》＆手稿	2000年5月21日	
《山居秋暝》	1998年	歌曲	獨唱與鋼琴	同上	1999年6月25日 2000年5月21日 2000年6月16日	
《貧交行》	1998年	歌曲	獨唱與鋼琴	同上		
《古原草送別》	1998年	歌曲	獨唱與鋼琴	同上		
《憶江南》	1998年	歌曲	獨唱與鋼琴	同上		
《虞美人》	1998年	歌曲	獨唱與鋼琴	同上		
《阮郎歸》	1998年	歌曲	獨唱與鋼琴	同上	2000年5月21日	
《定風波》	1998年	歌曲	獨唱與鋼琴	同上		
《醉翁操》	1998年	歌曲	獨唱與鋼琴	同上		
《清平樂》	1998年	歌曲	獨唱與鋼琴	同上		
《醉花陰》	1998年	歌曲	獨唱與鋼琴	同上		
《釵頭鳳》	1998年	歌曲	獨唱與鋼琴	同上	1999年6月25日 2000年5月21日	
《春夜洛城聞笛》	1998年	歌曲	合唱與鋼琴	同上	2000年5月21日	
《古原草送別》	1998年	歌曲	合唱與鋼琴	同上	2000年5月21日	

作品	完成年代	樂種	類型	樂譜與手稿	演出紀錄	有聲紀錄
《醉花陰》	1998年	歌曲	合唱與鋼琴	同上	2000年5月21日	
《釵頭鳳》	1998年	歌曲	合唱與鋼琴	同上	2000年5月21日	
《山居秋暝》	1998年	歌曲	混聲四部	同上	2000年5月21日	
《貧交行》	1998年	歌曲	混聲四部	同上	2000年5月21日	
《憶江南》	1998年	歌曲	混聲四部	同上	2000年5月21日	
《虞美人》	1998年	歌曲	混聲四部	同上	2000年5月21日	
《阮郎歸》	1998年	歌曲	混聲四部	同上	2000年5月21日	
《定風波》	1998年	歌曲	混聲四部	同上		
《醉翁操》	1998年	歌曲	混聲四部	同上	2000年5月21日	
《清平樂》	1998年	歌曲	混聲四部	同上	2000年5月21日	
《春夜聞笛》	2000年	獨奏	長笛與鋼琴	《懷念樂詩》		
《湖北幻想曲》	2000年	獨奏	雙簧管與鋼琴	同上		
《春歸何處》	2000年	獨奏	單簧管與鋼琴	同上		
《孟姜女》	2000年	獨奏	小號與鋼琴	同上		
《鄉野風》	2000年	獨奏	長號與鋼琴	同上		
《客家隨想曲》	2000年	獨奏	小提琴與鋼琴	同上		

作品	完成年代	樂種	類型	樂譜與手稿	演出紀錄	有聲紀錄
《釵頭鳳》	2000年	獨奏	中提琴與鋼琴	同上		
《山居秋暝》	2000年	獨奏	大提琴與鋼琴	同上	2000年6月16日	
《華夏頌組曲》	2000年	獨奏	鋼琴	同上		
《懷念樂詩》	2000年	室內樂	雙簧管五重奏	同上		
《雲南幻想詩》	2000年	室內樂	長笛五重奏	同上		
《恆春憶舊》	2000年	管絃樂	管絃樂	同上		
《雅美風情畫》	2000年	管絃樂	管絃樂	同上		
《閩南幻想詩》	2000年	管絃樂	管絃樂	同上		
《鄉村交響詩》	2000年	管絃樂	管絃樂	同上	2001年5月26日	
《比翼之歌》（暫定）獨唱七首，合唱八首，及改編合唱曲八首	2002年	歌曲集	獨唱，合唱與鋼琴			著手進行中

＊此表乃根據作品曲譜、《康謳80樂展》CD解說（1993年）、張統星《台灣光復後——北師音樂教育發展史》（1997年），加上筆者蒐集得來資料整理而成。

獲 獎 紀 錄

獎項	時間	主辦單位
優良教師獎狀	1956年	教育部
五十一年度文藝獎	1963年	教育部
華僑創作獎	1964年	僑委會
中山文藝獎	1967年	
社教獎	1967年	教育部

獎項	時間	主辦單位
海光獎章	1968年	僑務委員會
主辦國際會議績效優良獎狀	1977年	內政部
教學實驗績優獎狀	1978年	教育部
國際表現卓越者（Men of Distinction）獎狀暨登錄英國劍橋國際傳記中心出版，國際表現卓越者傳略（1982年）第一、二版	1978年	
國際有成就者（Men of Achivement）獎狀暨登錄英國劍橋傳記中心出版國際有成就者傳略第七卷。	1979年	
國際著名智識份子（The International Who's Who Of Intellectuals）獎狀暨登陸英國劍橋國際傳記中心出版，國際著名知識份子畫像第四、五版（1981年）	1979年	
八德獎章	1980年	台灣省教育廳
榮譽獎	1982年	中國文藝協會
國家文藝獎（特別貢獻獎）	1983年	
埔光金像獎	1984年	國防部
國軍文藝獎（金獎、銀獎）	1984年	
發揚中華文化作曲家獎狀	1991年	加拿大中華民國藝術總會
獲選列為「中華民國現代音樂家畫像專輯」	1998年	省立交響樂團

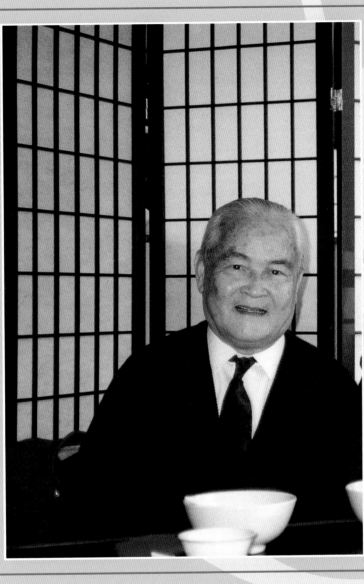

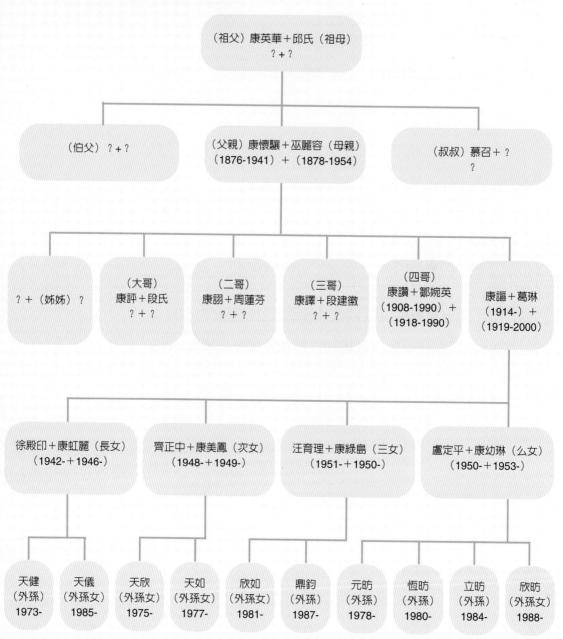

（祖父）康英華＋邱氏（祖母）
？＋？

（伯父）？＋？

（父親）康懷驤＋巫麗容（母親）
（1876-1941）＋（1878-1954）

（叔叔）慕召＋？
？

？＋（姊姊）？

（大哥）
康評＋段氏
？＋？

（二哥）
康詡＋周蓮芬
？＋？

（三哥）
康譯＋段建徽
？＋？

（四哥）
康讚＋鄒婉英
（1908-1990）＋
（1918-1990）

康謳＋葛琳
（1914-）＋
（1919-2000）

徐殿印＋康虹麗（長女）
（1942-＋1946-）

齊正中＋康美鳳（次女）
（1948-＋1949-）

汪育理＋康綠島（三女）
（1951-＋1950-）

盧定平＋康幼琳（么女）
（1950-＋1953-）

天健
（外孫）
1973-

天儀
（外孫女）
1985-

天欣
（外孫女）
1975-

天如
（外孫女）
1977-

欣如
（外孫女）
1981-

鼎鈞
（外孫）
1987-

元昉
（外孫）
1978-

恆昉
（外孫）
1980-

立昉
（外孫）
1984-

欣昉
（外孫女）
1988-

＊“？”表不詳

康謳 1914—

福建省 長汀縣

康謳教授，字生和，號竹影，又號樂牧，祖籍福建省長汀縣。一九一四年三月十五日（甲寅年二月十二日）生於長汀縣城區水東街。父親懷璟，字德純，是棉布廠商，并兼營食鹽雜貨業，業餘住當地同善社社長，年四纔善好施，熱心公益，貢獻多，聲譽佳。母親巫麗容，和靄賢淑，持家節儉，是一個典型的家庭主婦。書香世家出身，治家有方。康教授幼年時，在家中接受私塾教育三年，研讀幼學瓊林，左傳，四書五經等，奠定了若干國學的基礎。九歲時，進入新俊小學四年級軷讀，并開始喜慶音業，對音樂老師廖黑集之教學，有特別好感，小學畢業後，考入汀州第七中學初中部。二年級時，因戰亂離家，轉赴潮州金山中學就讀，（當時父親在潮安設有商務聯絡處，因而一方面亦助父親整理帳務。由於林姓音業老師，會拉小提琴，偶他那裏啟發不少對小提琴的興趣。

康教授同胞兄弟共五人，長兄字電機，二兄學商，三兄學醫，四兄學文學。一九三０年三兄赴上海佳醫研究所工作時，亦隨其往入上海濱海中學高中部就讀，課餘隨上海高業院學生學習小提琴，高中期滿後，因對音樂的興趣高，於是考入上海美術專科學校音業系，1936年畢業後，在上海市教育局編輯，音樂週琴，并生上海音業院，上海音專建論作曲並～研究。

先後受張稿之，劉傳佐，隹洋彦，馬思聰，介雙斷琴

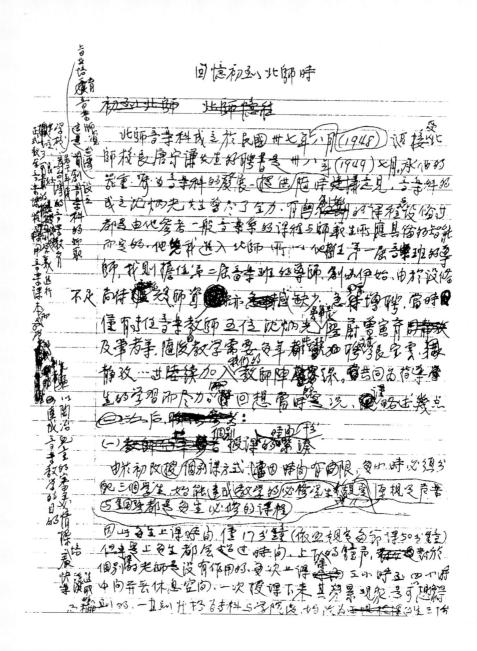

康謳〈回憶初到北師時〉手稿（康謳提供）

創作手稿

▲ 康謳嘗試以中國樂器創作（未出版）

▲ 這是一首慶祝朋友生日所作的祝壽歌（未出版）

國家圖書館出版品預行編目資料

康謳：樂林山中一牧者 / 康謳. -- 初版.
-- 宜蘭五結鄉：傳藝中心出版；臺北市：時報文化發行
面； 公分. --（台灣音樂館. 資深音樂家叢書 ；26）
ISBN 957-01-5295-8（平裝）
1.康謳 — 傳記
2.音樂家 — 台灣 — 傳記

910.9886 92018908

台灣音樂館 資深音樂家叢書

康謳──樂林山中一牧者

指導：行政院文化建設委員會
著作權人：國立傳統藝術中心
發行人：柯基良
　　　　地址：宜蘭縣五結鄉五濱路二段201號
　　　　電話：（03）960-5230 ·（02）2341-1200
　　　　網址：www.ncfta.gov.tw
　　　　傳眞：（02）2341-5811
顧問：申學庸、金慶雲、馬水龍、莊展信
計畫主持人：林馨琴
主編：趙琴
撰文：游添富
執行編輯：心岱、郭燕鳳、子瑜、廖寧
美術設計：小雨工作室
美術編輯：朱宜、小儒
出版：時報文化出版企業股份有限公司
　　　臺北市108和平西路三段240號4 F
　　　發行專線：（02）2306-6842
　　　讀者免費服務專線：0800-231-705
　　　郵撥：0103854~0時報出版公司
　　　信箱：臺北郵政七九～九九信箱
　　　時報悅讀網：http:// www.readingtimes.com.tw
　　　電子郵件信箱：ctliving@readingtimes.com.tw
製版：瑞豐實業股份有限公司
印刷：詠豐彩色印刷股份有限公司
初版一刷：二〇〇三年十二月二十日
定價：600元

行政院新聞局局版北市業字第八〇號
版權所有　翻印必究　（缺頁或破損的書，請寄回更換）
ISBN ： 957-01-5297-4　Printed in Taiwan
政府出版品統一編號：1009202710

◎本書圖片來源由康謳、康虹麗、康美鳳、康綠島、康幼琳、游添富提供。